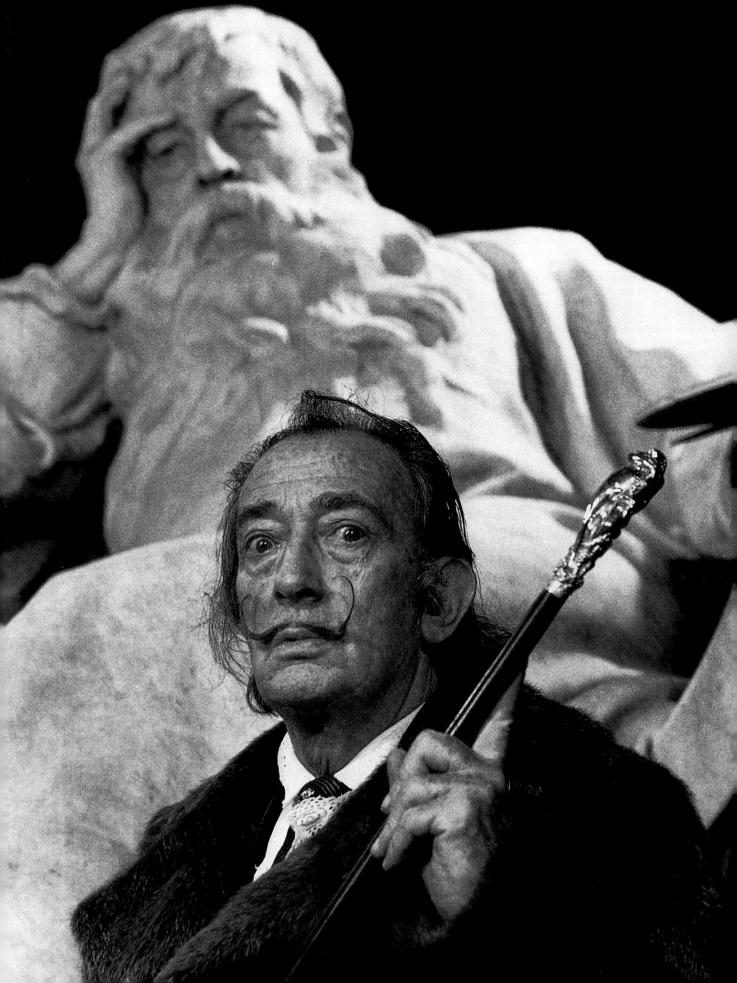

살바도르 달리

1904–1989

비합리적 정복

질 네레 **지음** | 정진아 **옮김**

마로니에북스 | TASCHEN

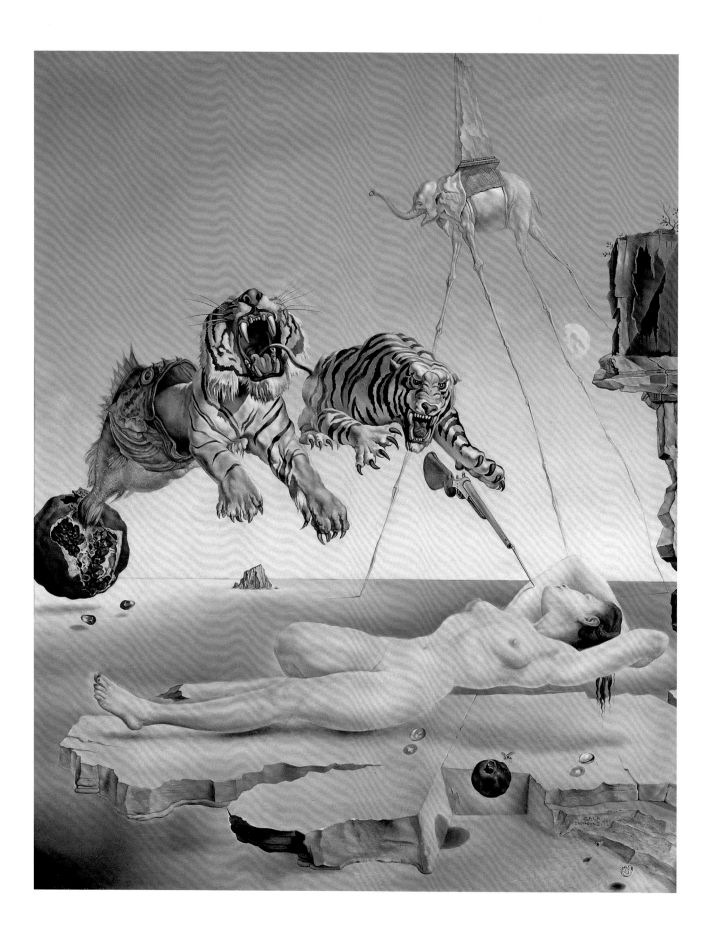

차례

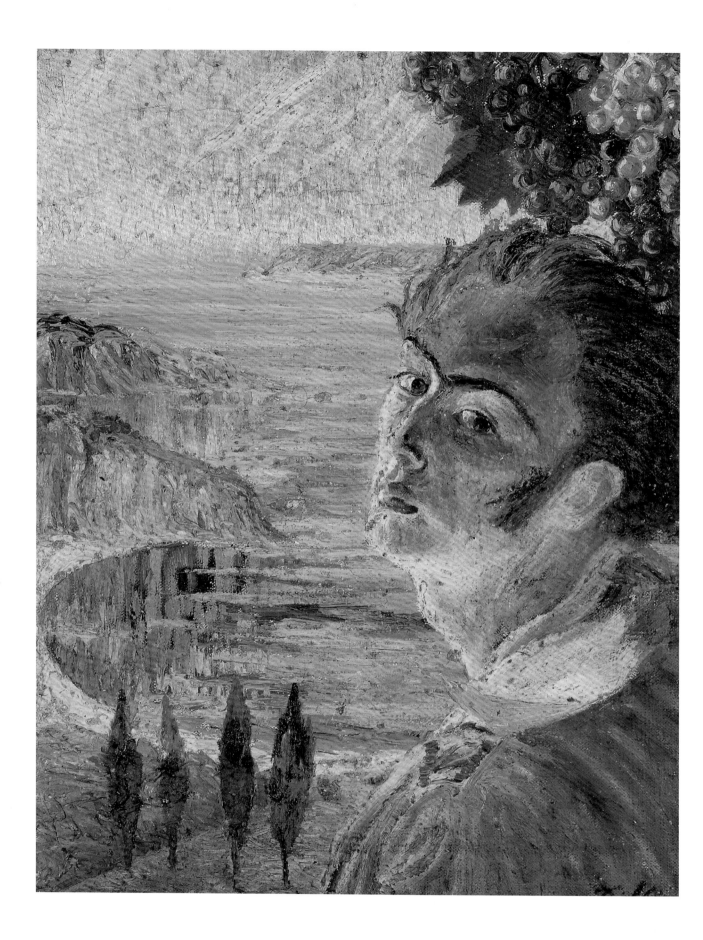

천재가 되는 방법

"아침에 눈을 뜰 때마다 내가 살바도르 달리라는 사실이 너무 기쁘다." 불타는 기린과 늘어진 시계를 그린 화가는 이렇게 적었다. 많은 작품을 남겼고 대화를 즐겼으며, 명예와 돈을 탐닉했던 카탈루냐 사람, 달리. 그는 '사람은 어떻게 천재가 되는가'에 대해 관심이 많았다. 그리고 비법을 깨달았다. "오, 살바도르, 진실을 알았구나! 바로 천재인 척 행동하면 천재가 된다는 것을!"

여섯 살 때 요리사가 되고 싶었던 달리는, 일곱 살 때는 나폴레옹을 꿈꾸었다. "그때부터 야망과 과대망상을 키웠다. 살바도르 달리가 되는 것 외엔 바라는 것이 없었다." 그 무렵 첫 그림을 그렸다. 그리고 열 살 때 인상주의를 만나고, 열네 살 때는 19세기의 아카데미한 풍속화가 집단인 '퐁피에'를 알게 되었다. 1927년, 스물네 살이 되었을 때 그는 이미 달리였고, 어린 시절 친구였던 페데리코 가르시아 로르카는 그에게 '살바도르 달리를 위한 송시'를 바쳤다. 몇 년 후, 달리는 로르카가 자신과 사랑을 나누고 싶어했지만 그럴 수 없었다고 말했다. 이 달리다운 스캔들이란! 달리는 부모님이 자신의 이름을 살바도르라고 지음으로써, 추상미술과 전통적인 초현실주의, 다다이즘과 무질서한 '−주의'로부터 치명적인 위험에 놓여 있는 회화의 구세주가 될 운명을 준 것이라고 말했다(스페인어로 엘 살바도르는 구세주란 뜻).

르네상스 시대에 살았더라면 그의 천재적인 재능은 정상적인 것으로 인정받았을지 모른다. 그러나 현대라는 '백치화의 시대'에 달리는 영원한 도발이다. 피카소나 마티스, 뒤샹과 더불어 현대미술의 중요한 인물로 인정받았고 또한 대중을 매혹하고 있지만, 그의 작품은 여전히 충격을 준다. 달리가 "나와 미친 사람의 유일한 차이는 바로 내가 미치지 않았다는 것"이라고 주장했음에도 많은 이들은 아직도 '광기(狂氣)'라는 낱말을 떠올린다. 그는 여러 번, "내가 다른 초현실주의자들과 다른 점이 있다면 바로 나야말로 초현실주의자라는 것이다"라고 말했다. 다른 인상주의 화가들이 입체주의나 점묘주의, 혹은 야수주의로 옮겨갔어도 모네가 끝까지 인상주의 화가로 남은 것처럼, 달리는 가장 충실한 단 한 사람의 초현

미소 짓는 비너스
The Smiling Venus
1921년경, 마분지에 템페라, 51.5×50.3cm
피게라스 타운홀, 갈라−살바도르 달리 재단에 영구 대여

카탈루냐 사람들의 음식 습관이 나타나는, 점묘화법으로 그려진 매우 매혹적인 누드이다.

자화상
Self−Portrait
1920년경, 캔버스에 유채, 52×45cm
개인 소장

달리의 작품에 반복해서 등장하는 카다케스의 인상주의적인 풍경을 배경으로 그린 '세뇨르 파티야스'(인상적인 구레나룻 때문에 생긴 달리의 별명).

첼로 주자 리카르도 피초트의 초상
Portrait of the Cellist Ricard Pichot
1920년, 캔버스에 유채, 61.5×50cm
피게라스, 갈라−살바도르 달리 재단

이웃이자 친구인 리카르도가 첼로를 연주하는 모습을
친숙한 보나르 화풍으로 그렸다. 젊은 달리는 이미 다
양한 화풍을 능숙하게 보여주고 있다.

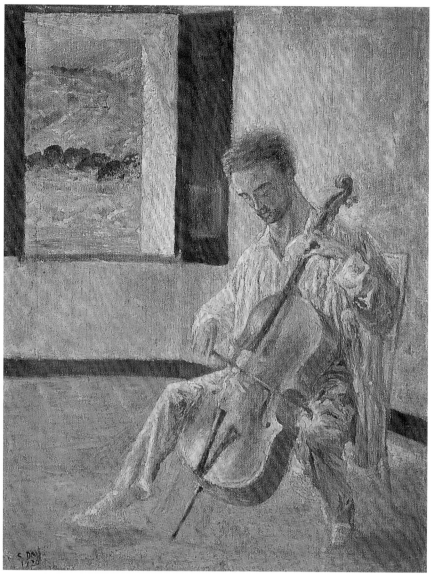

돈 살바도르와 아나 마리아 달리(화가의 아버지와 여동생의 초상)
**Don Salvador and Anna María Dalí
(Portrait of the Artist's Father and Sister)**
1925년, 종이에 연필, 49×33cm
바르셀로나, 현대미술관

달리가 앵그르 화풍으로 연필을 다룰 수 있었는지는 몰
라도, 이때는 그가 마드리드 미술학교에서 퇴학당한 직
후여서 부친의 눈빛이 달리를 꾸짖고 있는 듯하다.

실주의자로 남았다. 그가 말한 대로, 달리의 "정신은 맷돌처럼 끊임없이 돌아가
고, 르네상스맨과도 같은 광범위한 호기심을 갖고 있었던" 것이다.

달리의 『어느 천재의 일기』 서문에 미셸 데옹은 이렇게 썼다. "사람들은 달리
를 알고 있다고 생각한다. 그것은 달리가 엄청난 용기를 내어 대중적인 작가가
되기로 결심했기 때문에 가능한 것이다. 저널리스트들은 달리가 권하는 모든 것
을 먹어치울 듯 덤볐지만 결국 놀라운 것은 달리가 현명했다는 것이다. 성공을
꿈꾸는 젊은이가 일일노동자처럼 몸을 혹사하고는, 샴페인과 캐비아를 즐기는
법을 스스로 터득하는 것처럼. 그러나 달리의 매력은 그의 뿌리와 촉수(觸手)이다.
그는 땅속 깊숙이 내린 뿌리로 4천 년 동안 인간이 성취한 회화나 건축, 조각 등
'흥미진진한'(달리가 좋아했던 세 단어 중 하나를 쓰자면) 것들을 찾고, 미래로 향한 촉수
로는 진동을 감지해 빛의 속도로 그것을 받아들이고 파악한다. 만족할 줄 모르는
호기심을 가진 사람이란 말만으로는 그를 표현할 수 없다. 그가 발견하고 발명한

것이 거의 변형되지 않은 형상으로 작품에 나타난다"라고 쓰고 있다. 한마디로, 달리는 그 시대의 대표자였다.

그러나 달리는 카탈루냐 사람이었다. 자신을 카탈루냐 사람이라고 생각했고, 그 명예를 지켰다. 헤로나 지방의 작은 마을 피게라스에서 1904년 5월 11일에 태어난 그는, 후에 독특한 방법으로 자신의 탄생을 기린다. "종을 울려라! 수고하는 농부여, 땅에게 절하는 올리브 나무의 줄기처럼 굽어버린 허리를 잠시 펴고, 흙먼지 끼고 주름진 그대의 얼굴을 굳은살이 박인 우묵한 손 안에서 묵상하듯 경건한 태도로 쉬게 하라! 보아라! 살바도르 달리가 이제 막 태어났다! 세상에 존재하는 가장 실제적이고 구상적인 풍경인 이 암푸르단의 평원 한가운데, 모든 것을 안정시키는 문명의 침대에, 희고 깨끗하고 극적인 내 탄생의 시트를 준비하

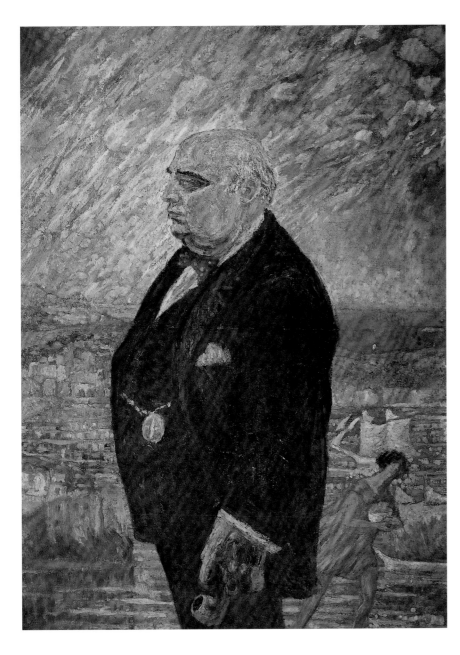

아버지의 초상
Portrait of My Father
1920년, 캔버스에 유채, 91×66.5cm
피게라스, 갈라-살바도르 달리 재단,
살바도르 달리 유증

달리는 즐겨 그리던 풍경을 배경으로 피게라스의 저명한 공증인의 위엄 있는 모습을 그렸다.

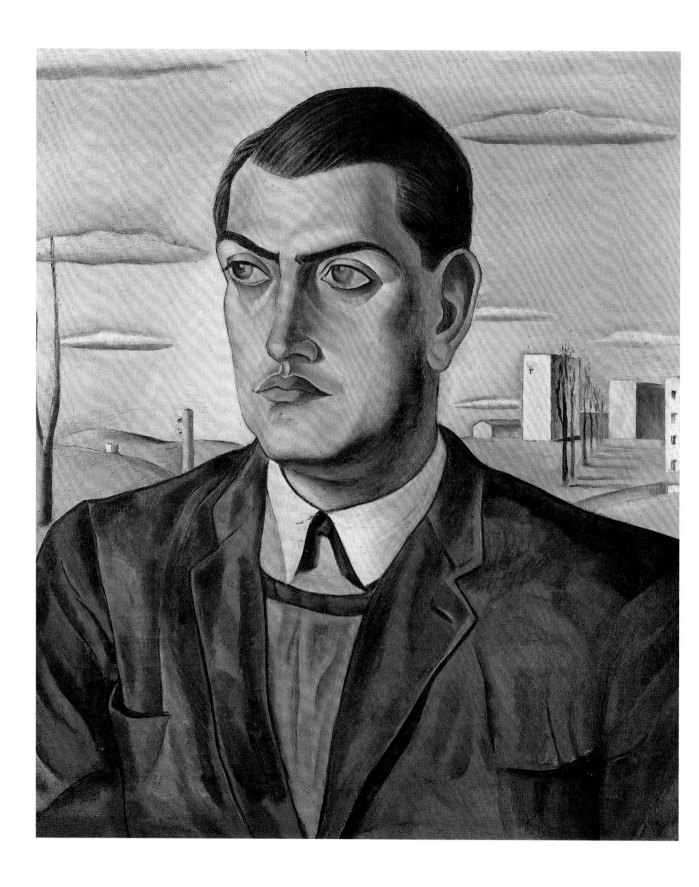

러, 그리스인과 페니키아인들이 로사스와 엠포리온 만에 상륙했을 때와 같은 아침이다."

달리의 전 작품에 나타나는 어떤 강박적인 집착은 그가 카탈루냐 출신이라는 데서 비롯된다. 카탈루냐 사람들은 오직 먹고, 듣고, 마시고, 냄새 맡을 수 있거나 볼 수 있는 존재만 믿는다고 한다. 달리도 이 유물론적인 음식 습관을 숨기지 않았다. "내가 뭘 먹는지는 알지만 뭘하고 있는지는 모르겠어." 달리와 동향인 철학자 프란세스코 푸홀스는, 가톨릭교회의 확장을 살이 쪄서 잡아먹히기 직전인 돼지에 비유했다. 달리도 성 아우구스티누스의 말을 특유의 언어로 바꾸어 그에 대응한다. "그리스도는 치즈와 같은 것이다. 정확히 말하면 치즈의 산이다." 음식에 대한 이러한 집착은 그의 작품에 되풀이하여 나타난다. 유명한 '늘어진 시계'(〈기억의 지속〉, 26쪽)는 꿈에서 본 녹아 흐르는 카망베르 치즈에서 유래했다. 시간이 그 자신과 주변의 모든 것을 게걸스럽게 먹어치우는 것을 형이상학적으로 표현한 것이다. 〈접시 없이 접시 위에 놓인 달걀 프라이〉(27쪽)나 〈카탈루냐의 빵〉(28쪽), 〈가재 전화기〉(39쪽), 그리고 〈삶은 콩이 있는 부드러운 구조물—내란의 예감〉(47쪽) 등도 같은 맥락의 예이다.

달리의 카탈루냐적 특성은 단순히 음식에 대한 집착뿐 아니라 그가 사랑한 암푸르단 평원을 그린 그림에서도 나타난다. 달리에게 그것은 세상에서 가장 아름다운 풍경이었으며 초기 작품의 주요 모티프였다. 지중해의 햇빛이 반짝이는 크레우스 곶에서부터 에스타팃에 이르는 카탈루냐 해변과, 그 사이에 있는 카다케스가 작품들 속에 자리하고 있다. 〈성적 매력의 망령〉(32쪽) 등의 작품에 등장하는, 화석화되거나 골화(骨化) 혹은 의인화된 물체와 같은, 달리가 사랑했던 기형

물은 풍우에 깎인 해변의 바위에서 착안한 것이다. 그것은 작품에서 다양한 모습으로 나오는데, 〈욕망의 수수께끼〉(23쪽)나 명상을 위한 오브제(32-33쪽)인 보이지 않는 하프의 형태 등이 그것이다.

초기의 초상화 혹은 구성 중, 카탈루냐 해변의 풍경과 인간 형상을 닮은 바위가 캔버스를 차지하지 않은 것은 거의 없다. 또한 그것은 〈자화상〉(6쪽), 〈미소 짓는 비너스〉(7쪽), 〈아버지의 초상〉(9쪽), 〈라파엘로의 목을 한 자화상〉(11쪽), 〈곱슬머리 소녀〉(13쪽), 그리고 〈비너스와 큐피드〉(14쪽) 등의 여러 작품에 흐르는 주제이다. 달리의 생생한 악몽이 그의 기억 속에 뿌리내린 실제 사실과 일치한다는 것을 잊어서는 안 된다. 절벽 위나 삼나무 사이에 놓인 그랜드피아노조차 단순한 꿈이 아니라 그에게 어떤 인상을 남겼던 사물이나 사건에 대한 기억이다. 그의

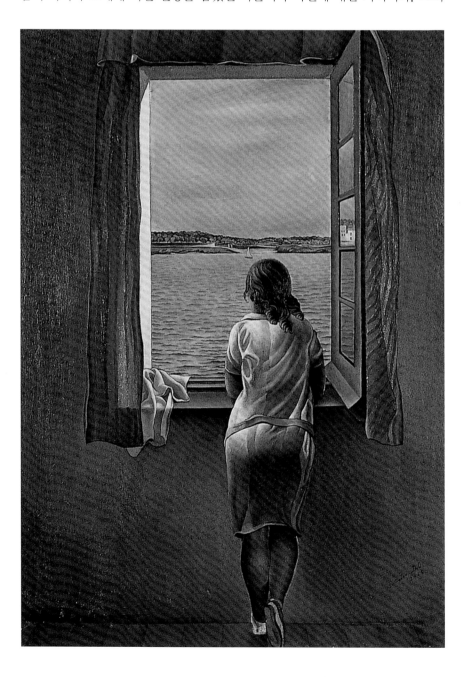

창가의 인물(창가에 서 있는 소녀)
Figure at a Window (Girl at a Window)
1925년, 마분지에 유채, 105×74.5cm
마드리드, 레이나 소피아 국립미술관

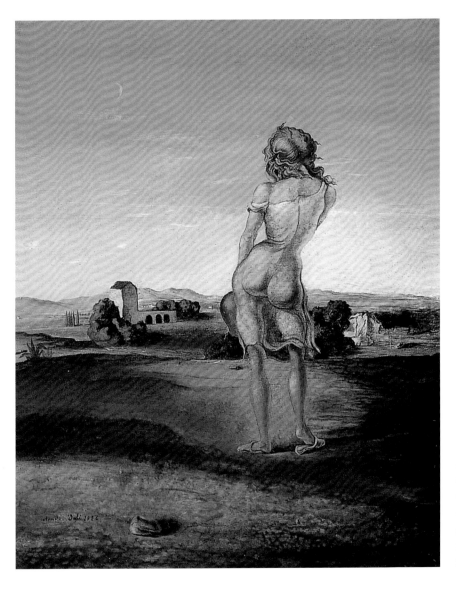

곱슬머리 소녀
Girl with Curls
1926년, 나무 패널에 유채, 51×40cm
세인트피터즈버그, 살바도르 달리 미술관

꿈속에서 보았던 아나 마리아이거나 다른 카탈루냐 소녀의 뒷모습이 강조된 이 그림은 아직 만난 적이 없었던 갈라의 뒷모습을 예감한다.

이웃과 친구들, 특히 피초트 가족은 모두 음악에 재능이 있어서 리카르도가 첼로를 연주했고, 마리아가 오페라 아리아를 불렀으며, 페피토가 언덕 위에서 그랜드 피아노를 연주하곤 했다. 그랜드피아노를 바위 가운데에 그린 〈그랜드피아노를 능욕하는 대기의 두개골〉(30쪽)처럼 그랜드피아노의 여러 가지 모습은 여기에서 유래한 것이다.

졸업시험을 별로 힘들이지 않고 통과한 달리는 공증인이었던 아버지를 설득해 마드리드 미술학교에 가려고 했다. 아들의 고집과, 그의 선생 누녜스와 피초트 가족의 권유, 그리고 어쩌면 1921년 바르셀로나에서 어머니가 돌아가신 일이 결국 아버지로 하여금 걱정과 염려를 극복하게 만들었을 것이다. 세상에서 가장 소중했던 사람의 죽음으로 인해 살바도르 달리는 격렬한 비통함에 빠졌다. 후에 그는 "사랑하는 어머니의 죽음이 내게 의미한 불명예를 극복하기 위해 나는 유명해져야만 했다"라고 회고한다.

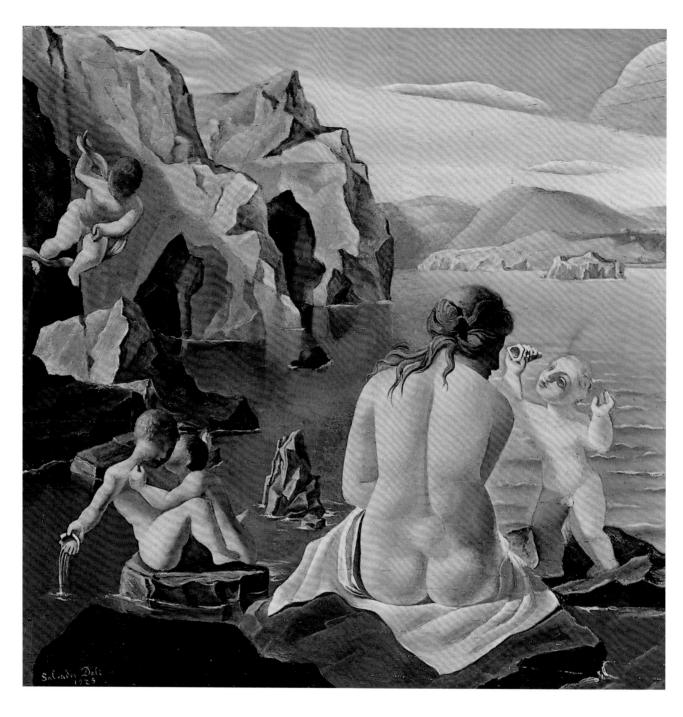

비너스와 큐피드
Venus and Cupids
1925년, 나무 패널에 유채, 20.5×21.5cm
개인 소장

달리의 입체주의와 피카소 시대. 그러나 그림의 주된 모티프는 이제 익숙해진 풍경 속 여인의 뒷모습이다. 달리와 여동생, 그리고 친구 페데리코 가르시아 로르카는 이러한 주제의 작품을 '엉덩이 그림'이라고 불렀다.

그러나 달리는 스승들에 대해 적잖이 실망했다. 그들은 여전히 '최신 유행'을 연구하고 있었지만 달리는 이미 오래전에 거기에서 벗어난 뒤였다. 당대의 미술에 열중한 스승들은 달리가 찾고 있던 고전주의는 가르쳐주지 않았다. 달리는 마드리드의 아방가르드 그룹에 합류하여, 얼마 지나지 않아 리더가 되었다. 그 그룹에는 페핑 벨료, 가르시아 로르카, 루이스 부뉴엘, 페드로 가피아스, 에우헤니오 몬테스와 라파엘 바라다스 등이 있었다. 그에게 이 친구들과 함께한 폭풍 같은 2년여의 시간은 불행 중 다행이었다. 하지만 마드리드 미술학교에서 평범한 작가를 교수로 임용하려고 하자, 학생들의 시위를 선동한 이유로 퇴학당한다. 카

다케스로 돌아온 달리에게는 '세뇨르 파티야스'(구레나룻 신사라는 뜻)라는 별명이 생겼다. 그는 허리에 많은 붓을 매달고, 하루에 그림을 다섯 점이나 그린 적도 있었다고 한다. 그 작품들 중 하나가 〈라파엘로의 목을 한 자화상〉(11쪽)이다. 작품의 양식이나 제목에서 알 수 있듯이 이것은 존경하는 선배 라파엘로에게 경의를 표하는 그림이다. 달리의 아버지는 연필로 그린 드로잉(〈돈 살바도르와 아나 마리아 달리〉, 8쪽)에 나타난 표정처럼, 이런 아들이 못마땅했다. 아들이 제적을 당함으로써, 관직에 오르기를 바랐던 이 공증인의 희망이 무너진 것이다. 그러나 이미 늦은 일이었고, 대학은 아들에게 아무런 의미가 없었다. 살바도르는 이제 막 달리가 되려는 참이었으니까. 달리는 이미 당대의 미술을 두루 섭렵했다. 인상주의, 점묘주의, 미래주의, 입체주의, 후기입체주의와 야수주의 등을 탐구했고, 작품의 여기저기서 위대한 피카소와 마티스에게 경의를 표하곤 했다. 그는 대가들의 영향을 숨기려 하지 않았다. 그것은 단지 자신이 추구하는 이미지를 향한, 하나의 단계에 불과했기 때문이다. 달리는 몇 주 동안 거장들의 작품에 관심을 기울이고 자신감을 얻은 뒤 버리곤 했는데, 〈아버지의 초상〉(9쪽)이나 〈창가의 인물〉(12쪽) 등에 그런 것이 잘 나타난다. 특히, 후자의 작품에서 달리가 여성의 등과 엉덩이에 매혹되었음을 알 수 있다. 〈곱슬머리 소녀〉(13쪽)에서 이 점이 분명히 드러난다. 또한 30여 년 뒤, 여동생의 아름다움에 대한 잊을 수 없는 기억을 담고 있는 〈자신의 순결에게 자동능욕당하는 젊은 처녀〉(79쪽)에서도 다시 발견된다.

살바도르는 아버지를 설득하여 파리에서 미술 공부를 하게 되었다. "파리에 가면 빨리 성공할 거야!" 달리는 자신감에 차 있었다. 1927년 초 파리에서 일주일을 머물렀는데, 아버지는 백모와 여동생을 함께 보냈다. 이때 그는 베르사유 궁전과 그레뱅 박물관을 둘러보고 피카소를 만났다. 달리는 이렇게 회상한다. "마누엘 엥헬레스 오르티스가 날 피카소에게 소개했다. 오르티스는 그라나다에서 온 입체주의자였는데 피카소의 작품을 거의 비슷하게 따라 했다. 그는 로르

바위 위의 인물
Figure on the Rocks
1926년, 패널에 유채, 27 × 41cm
세인트피터즈버그, 살바도르 달리 미술관

카의 친구였다. 라뵈티 거리에 있는 피카소의 집에 도착했을 때 정말로 감동을 받아서, 마치 교황을 알현하는 것처럼 존경심이 가득 차올랐다. '선생을 뵈러 왔습니다. 루브르 박물관에 가기 전에요.' 그러자 그가 '그거 잘했군' 하고 대답했다." 이 즈음에 친구 루이스 부뉴엘이 어머니가 준 자금으로 '안달루시아의 개'라는 영화를 만들자는 이야기를 꺼냈다. 초현실주의자들의 자동기술법과 비슷한 방법으로 이 두 작가는 각자의 환상에서 따온 이미지를 나란히 늘어놓았다. 부뉴엘은 조각구름이 달을 지나간 후 사람의 눈알이 면도칼로 베어지는 것을, 달리는 개미가 득실거리는 손과 최근에 그림으로 그린 것 같은 썩어가는 나귀(《썩은 나귀》, 18쪽)를 꿈에 보았다. 둘은 단 하나의 규칙만을 정해놓았는데(달리는 나중에도 이것을 충실히 지켰다), 그것은 합리적이거나 심리적인, 혹은 문화적으로 해석할 수 있는 이미지나 아이디어는 받아들이지 않는다는 것이다. 비합리성의 문을 열다! 그들은 이유를 찾으려는 유혹을 불러일으키지 않으면서 충격을 주는 이미지만을 받아들였다.

기관器官과 손
Apparatus and Hand
1927년, 나무 패널에 유채, 62.2×47.6cm
세인트피터즈버그, 살바도르 달리 미술관

〈꿀은 피보다 달콤하다〉의 습작
Study for Honey Is Sweeter than Blood
1926년, 나무 패널에 유채, 37.8×46.2cm
피게라스, 갈라-살바도르 달리 재단

달리는 이때 몇 개의 주된 이미지들을 분류하는데, 그것은 그림의 표현형식을 정제하고 그의 환상을 자유롭게 했다.

썩은 나귀
The Stinking Ass
1928년, 나무 패널에 유채, 모래, 자갈, 61×50cm
파리 국립근대미술관(퐁피두센터)
달리와 부뉴엘이 제작한 영화 '안달루시아의 개'의 원형.

음산한 유희
The Lugubrious Game
1929년, 마분지에 유채와 콜라주, 44.4×30.3cm
개인 소장
배설물로 더럽혀진 속옷을 입은 오른쪽의 인물은, 기쁘
게도 초현실주의자들을 혼란스럽고 분개하게 만들었다.

"우아하고 위트 있으며 이지적인 도시 파리의 심장 한가운데에 칼을 꽂는 것
같은" '안달루시아의 개'에 착수하기 전, 초현실주의자 그룹의 문을 열 준비를 하
면서 달리는 "우아하든 우아하지 않든 간에 내 에로틱한 환상에 관심이 있는 여
인"을 찾아 도시를 헤맸다. 『살바도르 달리의 숨겨진 생애』란 책에 달리는 이렇
게 쓰고 있다. "파리에 도착했을 때 내 자신에게 말했다. 스페인에서 읽었던 소
설의 제목처럼 '황제이거나 아무것도 아니거나'라고! 그리곤 택시를 타고 운전사
에게 '어디 좋은 창녀촌 없소?'라고 물었다. 그곳을 전부 둘러보지는 않았지만 몇
몇은 날 굉장히 만족시켰다. 이쯤에서 잠시 눈을 감고, 당신에게 골라 주려고 한
다. 나에게 깊고 신비한 감동을 준 전혀 다른 세 곳을. '샤바네'의 계단은 내게 가
장 신비롭고 추한 '에로틱한' 장소이고, 비첸차에 있는 팔라디오 극장은 가장 신
비롭고 성스러운 '심미적인' 곳이며, 에스코리알 왕들의 무덤 입구는 세상에 존재
하는 가장 신비롭고 아름다운 곳이다. 나에게 에로티시즘은 언제나 추하고, 미학
은 항상 신성하며, 죽음은 아름다워야 한다."

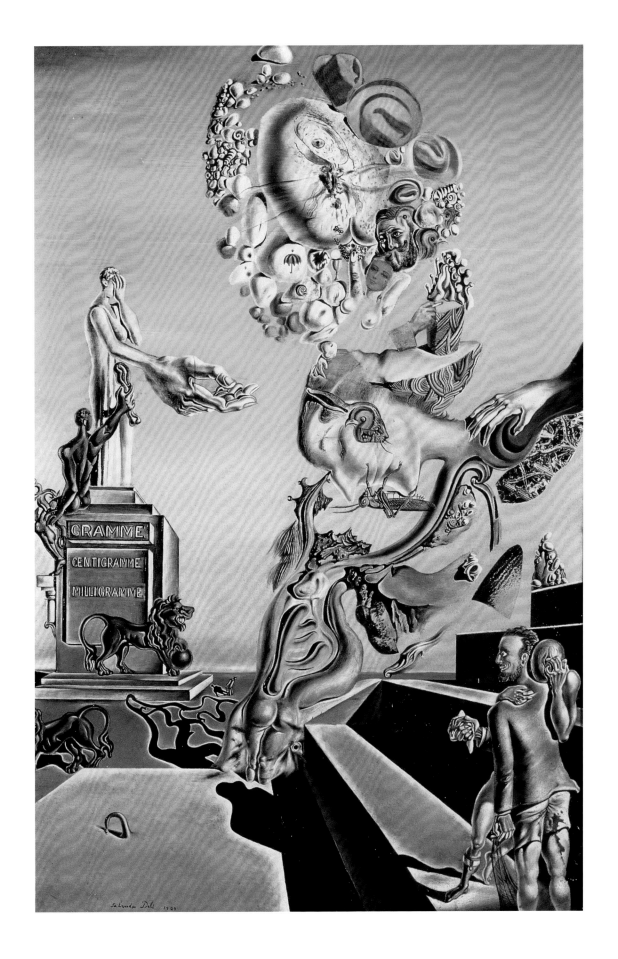

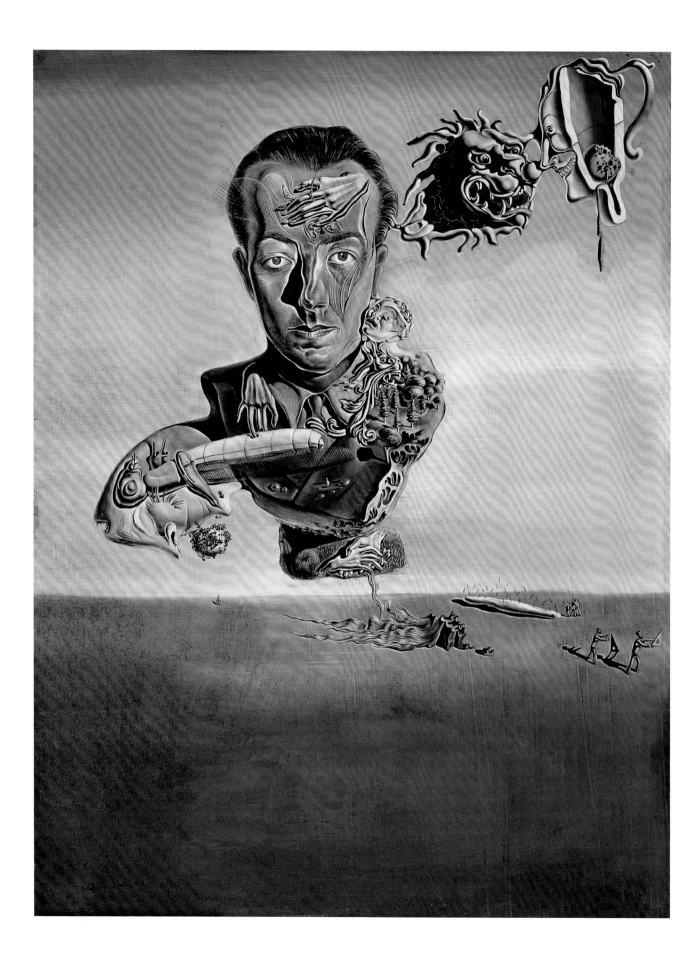

사랑의 시련

수업 중인 화가라면 누구나 거쳐 가는 모방이나 차용의 단계가 끝나가고 있었다. 달리는 이제 현대적인 성(性)을 상징하는 대상에 강한 충동을 느꼈다. 그 결과로 나타난 작품이 〈꿀은 피보다 달콤하다〉(17쪽)나 〈음산한 유희〉(19쪽)이다. 특히 〈음산한 유희〉에 등장하는 인물은 속옷이 배설물로 더럽혀져 있는데, 이것이 바르셀로나에서 화제가 되었다. 파리의 초현실주의자들은 놀라움을 감추지 못했다. 달리는 이제 막 스무 살이었지만 그의 그림은 분명히 성숙했다. 이 작품들에는 일종의 유전 암호 같은 것이 그려져 있는데, 그것은 이후의 모든 작품에 등장하게 된다. 추문이 있었지만, 카탈루냐의 비평가들은 거대한 이웃 나라 프랑스에서 도전장을 낸 이 새로운 스타 화가를 만나고 싶어했다. 그들 중 한 명은 이렇게 썼다. "피게라스의 작은 마을 출신 살바도르 달리처럼 침착하게 자신을 표현하는 젊은 화가는 흔치 않다. 그가 지금 프랑스에 눈길을 준다면 그건 그래야 하기 때문이다. 불길을 타오르게 하기 위해 앵그르의 고운 연필을 쓰든, 입체파 피카소의 거친 나무를 쓰든 무슨 상관인가?"

달리가 처놓은 미끼에 초현실주의자들이 주의를 기울이기 시작했다. 그들은 이 카탈루냐 젊은이의 엉뚱한 성격과 외설스러운 암시로 가득 찬 강렬한 작품에 끌렸다. 사업가인 카미유 괴망은, 달리가 고른 회화 작품 세 점에 3천 프랑을 제시해 왔고 파리의 갤러리에서 전시회를 열어주겠노라고 했다. 그때 달리의 인생을 바꿔 놓을 사건이 일어났다. 루이스 부뉴엘을 위시해 르네 마그리트와 그의 부인 등이 참석한 초현실주의자들의 파티에서 폴 엘뤼아르와 그의 아내 갈라를 만난 것이다.

달리는 앙드레 브르통, 루이 아라공과 함께 초현실주의 운동의 정신적 지도자였던 폴 엘뤼아르를 만나서 기뻤다. 두 사람은 바로 전해 겨울, 파리에서 잠깐 만난 적이 있었다. 카탈루냐의 젊은이는 즉시 사자의 머리와 개미, 그리고 메뚜기 같은 여러 가지 익숙한 암시로 장식한 〈폴 엘뤼아르의 초상〉(20쪽)을 그리기 시작했다. 그리고 마치 어떤 계시처럼 갈라가 달리의 세계로 들어왔다. 그녀는 달

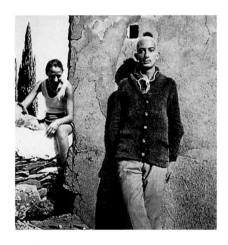

갈라와 달리.

달리가 제작한 이 포토몽타주는, 부뉴엘이 찍은 삭발한 달리의 사진과 달리가 찍은 갈라의 사진을 합성한 것이다. 이 작품은 달리가 가족과 이별하고 갈라와 확고하게 결합했음을 표현한다.

폴 엘뤼아르의 초상
Portrait of Paul Éluard
1929년, 마분지에 유채, 33×25cm
개인 소장

달리가 이 초상화를 그리기 시작할 때 갈라는 엘뤼아르의 아내였지만, 그림이 완성될 때쯤에는 더 이상 아니었다.

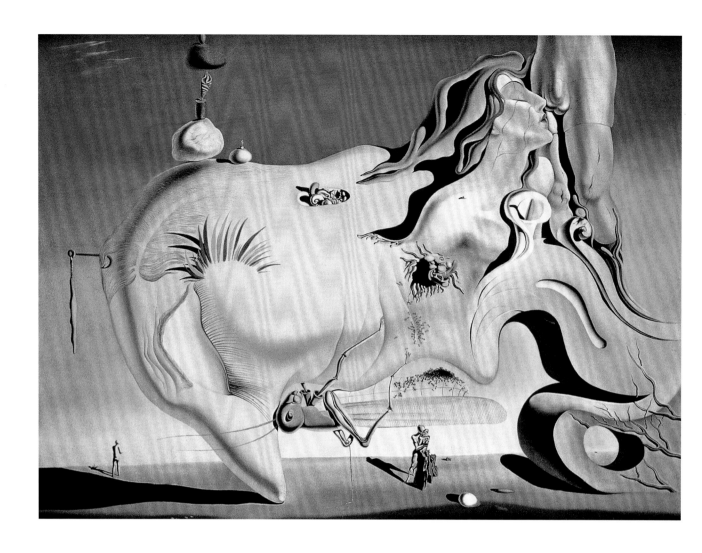

위대한 마스터베이터의 얼굴
Face of the Great Masturbator
(The Great Masturbator)

1929년, 캔버스에 유채, 110×150cm
마드리드, 레이나 소피아 국립미술관,
살바도르 달리 유증

이 그림은 달리가 갈라를 처음 만나고 난 후, 갈라가 '견
고함'과 '부드러움'의 중간쯤에 그를 두고 떠났을 때의
상태를 보여준다.

리가 어린 시절 꿈속에서 '갈루슈카'라고 부르던 여인이었고, 〈곱슬머리 소녀〉(13
쪽)의 소녀나 젊은 여성으로 상징되는 이상적인 여성상이 구체화된 존재였다. 벗
은 뒷모습을 보면 틀림없었다. 갈라의 체형은 달리가 자신의 유화나 드로잉에 그
렸던 여인들과 똑같았다. 그는 『살바도르 달리의 숨겨진 생애』에서 이렇게 묘사
하고 있다. "그녀의 몸은 아직도 어린아이 같았다. 어깨뼈와 허리의 근육은 소녀
처럼 팽팽했다. 그러나 작은 등은 지극히 여성스러워서, 자유분방하고 활기찬 상
반신과 부드러운 엉덩이를 대단히 매끈하게 이어주고 있었으며, 엉덩이는 가는
허리 때문에 한층 더 매력 있게 보였다."

　달리는 그때까지 로르카의 열정적인 우정에 마음이 쓰이기는 했지만 우정 이
상의 감정으로 발전시키지는 않고 있었다. 그 둘은 분명 상대의 내면에서 격렬
한 미학적 열정을 확인했을 것이다. 달리는 '연인' 로르카의 시적 탐구가 자신의
예술적인 탐구와 조화를 이루고 있음을 느꼈다. 그런데 그라나다에서 온 시인 로
르카의 우정은 차츰 연애감정으로 바뀌기 시작했고, 달리는 난처했다. 나중에 달
리는 이에 대해 『달리가 말하는 열정』에 "가르시아 로르카가 나를 갖고 싶어했을
때, 정중히 거절했다"라고 쓰고 있다. 달리는 이야기를 잘 지어내기 때문에, 사

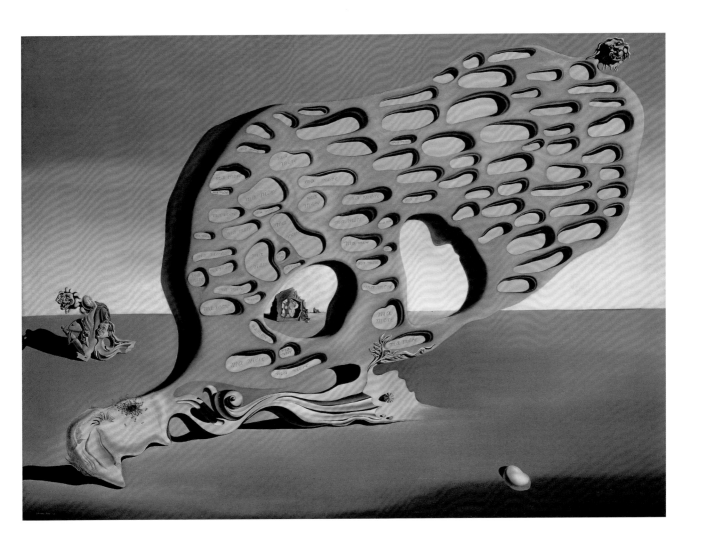

실 두 젊은이 사이에 무슨 일이 있었는지는 장담할 수 없다. 달리가 여자 경험이 별로 없었다는 것은 어쨌든 사실이었고, 그것이 그의 환상을 만족시키지는 못했지만 작품에는 많은 도움이 되었다. 그는 항상 갈라를 만난 것이 첫경험이었다고 말했다.

이 역사적인 만남은 광기의 폭발과 함께 왔다. 달리는 갈라와 대화를 나눌 때 언제나 흥분한 상태에서 말했고, 미친 사람처럼 웃음을 터뜨리곤 했다. 그녀가 자리를 떠날 때면 등을 보이기도 전에 소란스럽게 웃거나 일부러 바닥에 넘어지곤 했다.

초현실주의자들은 〈음산한 유희〉(19쪽)의 배설물에 더럽혀진 속옷 때문에 놀라서, 달리에게 식분증(食糞症)이 있는 것은 아닌지 의문을 품었다. 속옷은 달리가 스캔들을 일으키기 위해 생각해낸 많은 요소 중 하나일 뿐이었는데, 초현실주의자들은 이 외설적인 세부묘사에 현혹된 것이다. 무엇보다도 그 그림은 메뚜기, 사자, 자갈, 달팽이, 여성의 음부 등 달리가 가진 공포증의 종합체로서, 전형적인 달리 특유의 주제들이 표현되었다. 이것은 미래의 작품에 나타날 '기본적인 생물학적 특징'이다.

욕망의 수수께끼−나의 어머니, 나의 어머니, 나의 어머니
The Enigma of Desire or Ma mère, ma mère, ma mère
1929년, 캔버스에 유채, 110.5×150.5cm
뮌헨, 바이에른 국립회화컬렉션,
피나코테크 데어 모데르네

그림에 한 번도 등장하지 않았던 어머니에게 바치는 그림이다. 여기서 그녀는 달리의 영감의 원천인 카다케스 해변의 풍화된 바위와 닮은 거대한 자궁의 모습을 하고 있다.

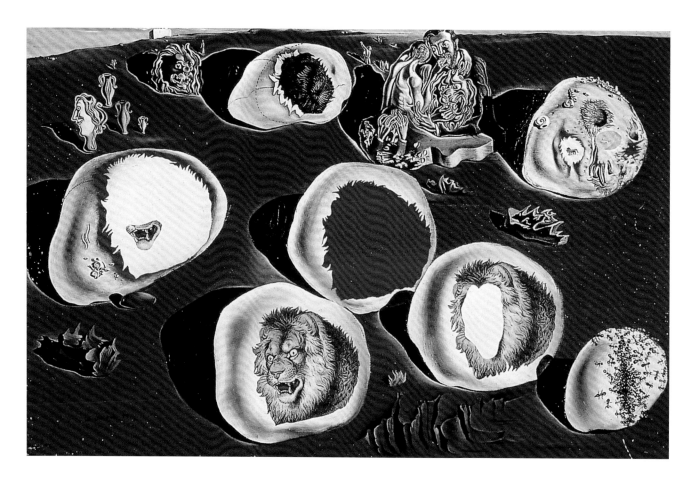

욕망의 순응
Accommodations of Desire
1929년, 마분지에 유채와 콜라주, 22.5×35cm
뉴욕, 메트로폴리탄 미술관,
자크와 나타샤 겔만 부부 컬렉션

달리는 갈라가 천천히 치유해주던 상상 속의 익입에서
형태를 착안해 이 작품을 그렸다.

투명인간
The Invisible Man
1929–32년, 캔버스에 유채, 140×81cm
마드리드, 레이나 소피아 국립미술관,
살바도르 달리 유증

달리는 이 미완성작을 자신과 갈라를 보호하는 '편집광
적 숭배의 대상으로 생각했다. 이것은 윌리엄 텔의 대
응물이자 이후 달리의 모든 작품에서 되풀이되는 이중
적 이미지의 시초이다.

갈라는 더 이상 고민하지 않기로 결심하고 달리에게 만나자고 한다. 절벽 위를 산책하고 있을 때 달리는 그 미친 사람 같은 웃음을 참았다. 갈라의 질문에 그는 망설였다. '내가 만약 식분증이라고 말하면, 사람들 눈엔 굉장히 흥미로운 사람으로 보일 거야.' 그는 사실을 말하기로 결심했다. "맹세컨대 난 더러운 것을 먹거나 하진 않소. 분명히 난 그런 상식에 벗어난 짓을 당신만큼 증오하오. 하지만 외설은, 피나 메뚜기를 무서워하는 것만큼이나 공격적이고 위협적인 요소라고 생각한다오." 달리는 미친 듯이 웃는 와중에 어떻게 갈라에게 사랑을 고백할 수 있을까 고민했다. 모스크바 관료의 딸이자 모두가 갈라라고 부르는 여인 엘레나 디미트로브나 디아코노바는 달리를 단숨에 사로잡을 만큼 환상적이고 매력 있는 몸매를 가졌고, 지금 그녀의 몸이 너무나 가까이 있어서 제대로 말하기조차 힘들었다. "승리의 여신도 얼굴을 찌푸릴 때가 있지. 그러니 어떤 것도 바꿀 생각은 말아야겠군!"

후에 그는 이렇게 회고한다. "갈라가 작은 손으로 가만히 내 손을 잡으려 할 때, 나는 그녀의 허리를 감싸 안으려고 했다. 그때 발작처럼 웃음이 나왔다. 무례한 행동에 대한 양심의 가책 때문에 나는 점점 신경과민이 되었다. 하지만 갈라는 내 웃음에 상처를 받는 대신 용기를 내었다. 그리고 다른 이들처럼 경멸하며 손을 뿌리치지 않고, 초인적인 노력으로 다시 내 손을 더 세게 꼭 쥐었다. 그녀는 직관적으로, 다른 사람들에게 설명하기 어려웠던 내 웃음의 정확한 의미를 이해

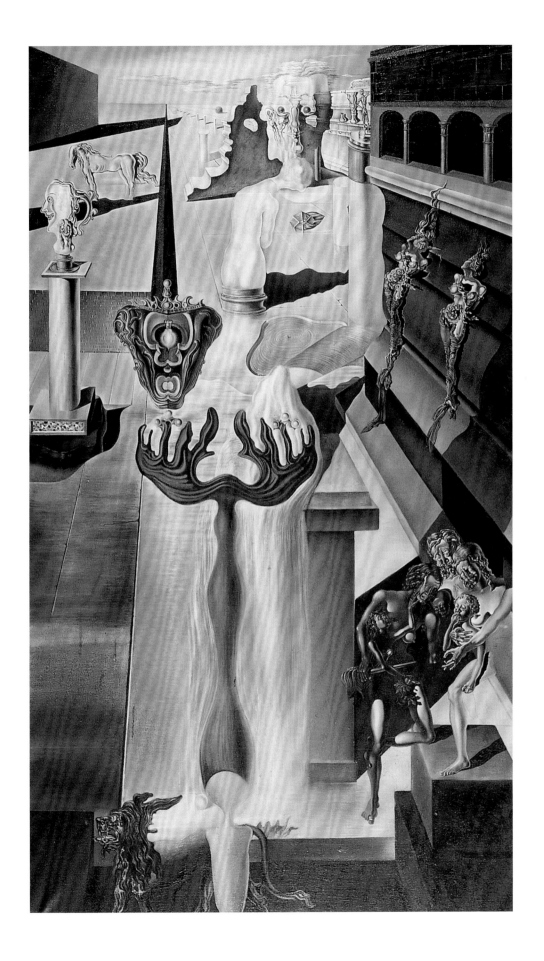

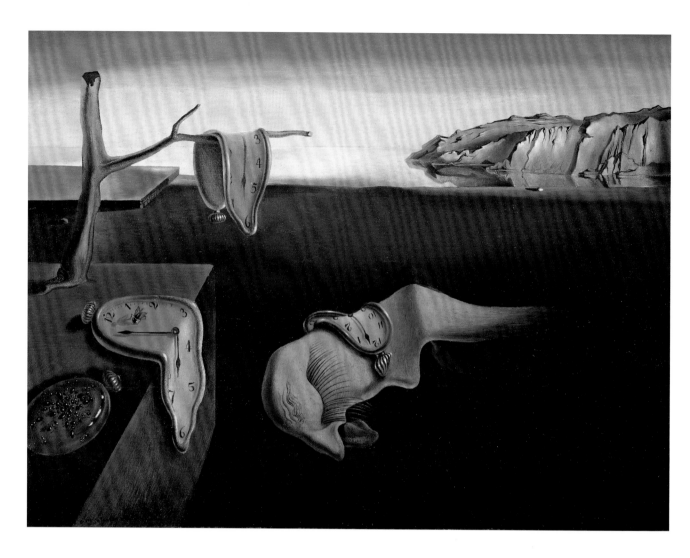

기억의 지속
The Persistence of Memory
1931년, 캔버스에 유채, 24.1×33cm
뉴욕, 현대미술관

이 유명한 '늘어진 시계'는 카망베르 치즈에 대한 꿈에서 비롯되었다.

했다. 다른 사람들처럼 기뻐서 웃는 것이 아니다. 내 웃음은 회의주의적인 것이 아니라 광기이고, 경박함이 아니라 대변동이고, 심연이고, 두려움의 표현이었던 것이다. 나는 억제할 수 없을 정도로 파멸적으로 웃고 말았다. 그리고 그녀의 발 앞에 쓰러졌다! 그러자 그녀가 말했다. '내 작은 꼬마! 우리 영원히 헤어지지 말아요'라고."

달리는 죽을 때까지 그의 작품을 지배할, 이제 막 시작된 그 확고한 사랑에 역사적이고 프로이트적인 요소를 부여한다. "그녀는 내 그라디바가 될 운명이었던 것이다. 나를 앞으로 나아가게 하는 승리의 여신, 나의 아내. 하지만 그러기 위해서는 그녀가 나를 치유해줘야만 했는데, 그녀는 정말 나를 치유해주었다. 오로지 한 여인의 깊은 사랑의 힘으로 또한 본능적으로 잘 다듬어진 놀라운 통찰력으로 나를 이끌어주었다. 사고의 깊이뿐 아니라 실제 결과도 가장 훌륭한 정신분석학적 방법으로." 달리는 그때 프로이트가『꿈과 망상』에서 해석했던 옌센의 소설『그라디바』를 막 읽고 난 후였다. 여주인공은 남자주인공을 심리적으로 치유하는 데 성공한다. 달리는 설명한다. "난 내 인생에서 '위대한 시도'를 하리라는 걸 알았지. 사랑의 시도 말이야." 〈욕망의 순응〉(24쪽)은 욕망을 사자의 머리로 표

현함으로써 이러한 도전을 보여준다. 달리는 떨면서 갈라에게 물었다. "내가 어떻게 해주면 좋겠소?" 그러자 갈라가 어렴풋이 떠올리던 기쁨의 표정을 굳히며 말했다. "나를 죽여 주길 원해요!" 후에 달리는 이렇게 적고 있다. "그때 번쩍 떠오른 아이디어는 갈라를 톨레도 성당의 종탑 꼭대기에서 밀어버리는 것이었다." 하지만 갈라는 강한 사람이었다. "갈라는 내가 죄를 짓는 것을 단념하게 하고 내 광기를 치유해주었다. 고맙게도! 사랑하오! 난 그녀와 결혼해야 했다. 황홀한 시간을 보내면서 신경증적인 증상들은 하나씩 없어지기 시작했다. 난 이제 웃음이나 미소, 몸짓에 다시 자신감을 갖게 되었다. 장미처럼 신선한 활력이 내 영혼에서 자라기 시작했던 것이다."

파리로 돌아가는 갈라를 피게라스의 기차역까지 배웅한 후, 달리는 다시 작업실에 틀어박혀 엘뤼아르의 초상(20쪽)을 완성한다. 카탈루냐 카다케스의 태양 아래에서 달리는 최고로 편안함을 느꼈다. 초현실주의자들과 정식 접촉은 없었지만 이미 자신에게 심오한 변화가 다가오고 있음을 느꼈다. 그는 이제 그림을

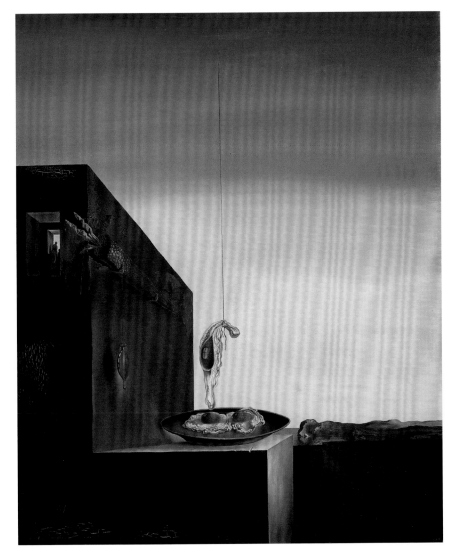

접시 없이 접시 위에 놓인 달걀 프라이
Eggs on the Plate (without the Plate)
1932년, 캔버스에 유채, 60×41.9cm
세인트피터즈버그, 살바도르 달리 미술관

달리는 자신이 즐겨 그리는 주제인 흐물거리는 달걀을, 태아의 이미지와 자궁 속 우주로 연결시켰다.

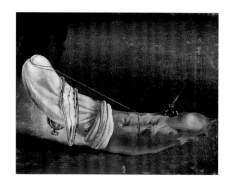

카탈루냐의 빵(의인화된 빵)
Catalan Bread (Anthropomorphic Bread)
1932년, 캔버스에 유채, 24×33cm
세인트피터즈버그, 살바도르 달리 미술관

'견고함'과 '부드러움'의 예는, 초현실주의자들에게 충격을 주려는 것뿐 아니라 윌리엄 텔(아버지의 형상)에 레닌의 얼굴을 그린 것처럼 '반혁명적인 행동'을 의도한 것이었다.

배우기 시작했을 때부터 닦아온, 뛰어난 기술을 보여줄 수 있는 '실제 같다는 착각을 일으키는 사진 같은 그림'을 그리기 시작했다. 그리하여 25년이나 앞서 미국 포토리얼리즘의 선구자가 되었다. 달리는 꿈속의 이미지를 옮기기 위해 사진 같은 정확성을 이용했다. 이러한 기법을 적용한 작품이 달리의 초현실주의를 여는 서곡이 되었다고 할 수 있다. 1973년, 초기의 정의를 더 발전시켜 자신의 작품을 '구상적으로 비합리적인 지극히 세밀한 이미지를 손으로 채색한 사진'이라고 정의했다. 달리는 이 같은 생각으로 제작에 착수했고, 그렇게 해서 나온 작품 〈위대한 마스터베이터의 얼굴〉(22쪽)은 실제로 유명해졌다. 이 그림은 백합 향기를 맡은 여인의 다색석판화를 모사한 것이지만 그 의미는 전혀 다르다. 동시에 카다케스의 추억, 갈라와 만나게 된 새로운 기억, 크레우스 곶의 여름과 바위들이 한데 어우러진다. "밀랍처럼 창백하고 볼은 홍조를 띠었으며, 긴 속눈썹과 인상적인 코가 땅에 닿아 있는 커다란 머리를 표현한 것이다. 입이 있어야 할 자리에 거대한 메뚜기가 붙어 있다. 메뚜기의 배 부분은 부패되어 개미가 득실거린다. 머리끝은 1900년대 스타일의 건축과 장식으로 변했다"라고 달리는 쓰고 있다. 〈위대한 마스터베이터의 얼굴〉은 일종의 '부드러운 자화상'이다. 달리는 '부드러움'과 '견고함'에 대해 나름대로 지론을 갖고 있었는데, 그것은 그가 "퇴화된 형태학의 완벽한 생명력"이라고 표현한 미학의 기초가 되었다. 그림 안에서 달리는 눈에 띄게 지쳐 보이고, 씹는 담배 뭉치처럼 힘없어 보이며, 그 얼굴 위로 개미들이 기어 다닌다. 구강성교 자세를 취한 여인의 얼굴에 고통스러운 표정이 나타난다. 그는 갈라에게서 황홀의 극치를 경험한 것이다!

달리는 종종 자신이 '완전한 발기불능'이라고 말했지만, 몇몇 작품에서 보이듯 그가 성을 형상화하는 데 뛰어났던 것은 부인할 수 없다. 〈그랜드피아노를 능욕하는 대기의 두개골〉(30쪽)이 그런 경우로, 이런 각도에서 보면 새롭고 흥미

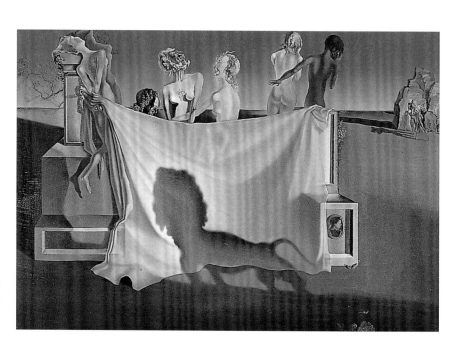

윌리엄 텔의 노년
The Old Age of William Tell
1931년, 캔버스에 유채, 98×140cm
개인 소장

윌리엄 텔은 달리와 갈라를 내쫓은 아버지의 형상이다. 그러나 같은 시기에 그려진 드로잉에서 보이듯이, 에로티시즘은 달리를 제압한다. 아이러니하게도 달리는 이 그림을 판 돈으로 카다케스에 있는 어부의 오두막을 사서 독립한다.

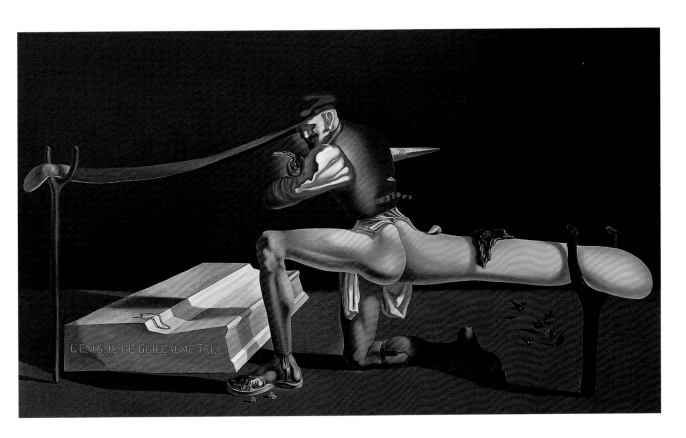

윌리엄 텔의 수수께끼
The Enigma of William Tell
1933년경, 캔버스에 유채, 201.3×346.5cm
스톡홀름 현대미술관

로운 측면이 있다. 우선, 달리에게 그랜드피아노는 여성을 상징하며, 음악가들은 '극도로 물컹한 백치들'이라는 것을 잊어서는 안 된다. 세 번째 작품 〈미세하고 평균적인, 보이지 않는 하프〉(32쪽)는 포르트 리가트에서 자신이 찍은 사진 위에 그린 것으로, 달리 특유의 성적 관심을 완성한다. 여기에서 갈라는 엉덩이를 드러낸 채 걸어가고 있고, 앞쪽 인물의 부풀어 오른 머리는 성교 후처럼 목발에 기대어 쉬고 있다. 단단하기도 하고, 부드럽게도 보이는 이것은 예술에 의해 고상하게 이상화된 성적 본능을 상징한다. 목발과, 활력으로 충만한 상상 속 지성(知性)의 크고 괴물같은 모습은 죽음과 부활의 상징이다. 마치 재에서 부활하는 영원한 사랑의 행위처럼. 〈하프에 관한 명상〉(33쪽)에서 목발은 현실세계의 첫 번째 상징이다. 그것은 현실세계에 깊이 닻을 내리고 성욕을 억제한다. 또한 개인적인 반응 혹은 집단적인 혁명이라는 강력한 힘에 대항하여, 인간의 본질적인 가치를 지탱해주는 전통을 상징하기도 한다(장 보봉).

갈라가 달리의 세계로 들어와 그를 지배하기 시작하던 시기에, 달리에게 일어난 성적(性的) 변화는 그의 작품에 넘쳐흘렀다. '견고하고' '부드러운' 이미지는 때로는 반대의 개념으로, 때로는 서로를 보완하면서 표현되었다. 달리는 자신의 카탈루냐식 음식 습관의 참된 예를 보여준다. 예를 들어 〈접시 없이 접시 위에 놓인 달걀 프라이〉(27쪽)는 달리가 즐겨 사용한 주제로, 우주적인 자궁과 태아의 이미지를 연결한 것이었고, 〈카탈루냐의 빵〉(28쪽)이나 〈기억의 지속〉(26쪽)은 공격적인 남근을 상징하거나, 시간이 감에 따라 녹아 없어지는 공포를 표현한 이미지(늘어진 시계)이다.

〈욕망의 수수께끼〉(23쪽)도 갈라와의 전설적인 만남 후에 온 폭풍 같은 시기에 속하는 작품이다. 이 그림은 괴망 갤러리에서 팔린 첫 작품이기도 하다. 후에 달리의 후원자가 되는 첫 고객 노아유 자작은, 〈음산한 유희〉(19쪽)와 함께 이 작품을 구매했다. 머리에서 솟은 기묘한 돌기 속에, 달리가 어려서부터 숭배해온 가우디의 환상적인 '지중해식 고딕' 건축의 영향이 크레우스 곶의 풍화된 지질구조와 한데 어우러져 있다.

달리는 1929년에 열린 자신의 첫 개인전 개관행사에 참석하지 않고 갈라와 도망쳤다. 둘은 열렬한 사랑에 빠져 전시회 개최 며칠 전 파리를 떠나, 바르셀로나를 거쳐 카탈루냐의 수도 남쪽에 있는 휴양지 시트헤스로 갔다. 떠나기 전 그들은 부뉴엘이 막 편집을 끝낸 영화 '안달루시아의 개' 시사회에 참석했다. 이 작품은 머지않아 두 친구의 명성을 보증하게 된다. 에우헤니오 몬테스는 "영화사상 기념할 만한 날이자, 니체가 꿈꿨고 스페인이 늘 실행해왔던 피로 물든 기념일"이라고 말했다. 달리는 의기양양하여 『살바도르 달리의 숨겨진 생애』에 이렇게 썼다. "영화는 내가 기대했던 그대로다. 우리의 영화는 지난 10년의 전후(戰後) 아방가르드의 가짜 지성을 하룻밤에 무너뜨렸다. 추상미술이라고 불렸던 그 구역질 나는 것은 치명적인 상처를 입고 우리 발밑에 무너졌으며 다시는 일어나지 못할 것이다. 영화 시작 부분에서 우리는 소녀의 눈알이 면도날에 베이는 것을 보았다. 유럽에는 이제 더 이상 몬드리안씨의 정신병적인 작은 사각형이 설 자리가 없다."

그러나 서로의 몸을 탐닉하는 데 열중하던 신혼생활에 먹구름이 끼기 시작했다. '인생이라는 배의 방향타를 잡은' 달리는 갈라와 떨어져 있어야 했다. 먼저 괴망에게 돈을 받아야 했나(대부분의 작품이 6천에서 1만2천 프랑 사이에 팔렸다). 하지만 가장 중요한 목적은 가족들과 화해하기 위해 피게라스로 돌아가는 것이었다.

그랜드피아노를 능욕하는 대기大氣의 두개골
Atmospheric Skull Sodomizing
a Grand Piano
1934년, 나무 패널에 유채, 14×17.8cm
세인트피터즈버그, 살바도르 달리 미술관

"강박관념에 의하면, 턱은 인간이 가진 가장 철학적인 도구이다. 화석이 된 해골의 턱이 피아노의 서정성을 거칠게 범한다. 이런 장면은 낮잠에 빠지기 직전에 망막에 맺히는 최면적 이미지로서, 흥분제의 효과가 주는 이미지로는 이런 순간의 기억을 결코 재생할 수 없다."
―살바도르 달리

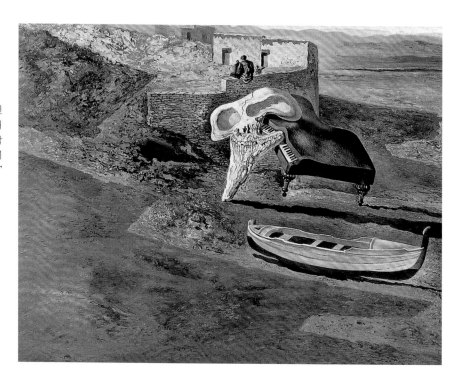

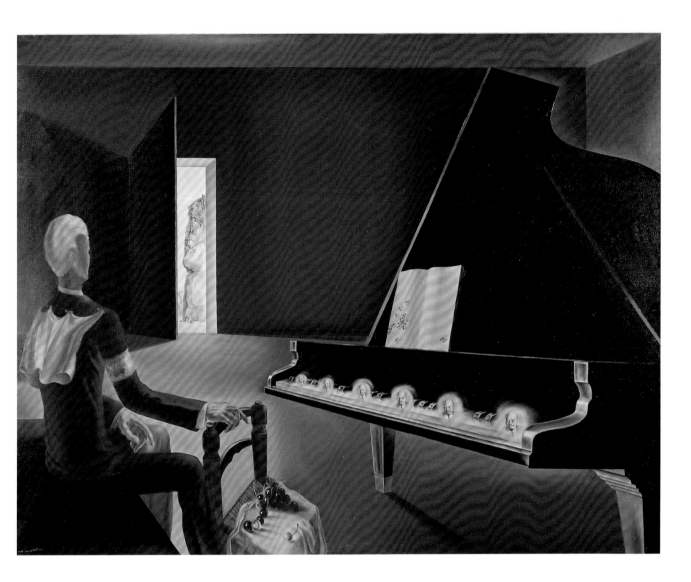

달리가 아버지를 존경한 것은 분명하지만, 그가 오랫동안 가족과 연락을 끊고 심지어 의절까지 당한 데는 몇 가지 이유가 있었다. 〈윌리엄 텔의 수수께끼〉(29쪽)에 대한 그의 설명에서 첫 번째 실마리를 찾을 수 있다. "윌리엄 텔은 나의 아버지이고 품 안의 어린아이는 나다. 내 머리 위에는 사과 대신 생고기가 얹혀 있다. 그는 나를 먹으려 한다. 그의 발치에 놓인 견과 속에는 작은 아이가 들어 있는데, 그것은 내 아내 갈라의 모습이다. 그녀는 끊임없이 위협받고 있다. 그가 발을 조금만 움직여도 부서져버릴 테니까." 엘뤼아르의 전처인 이혼녀와 산다는 이유로 자신과 의절한 아버지에게 달리는 이 그림으로 보복을 한 셈이다. 그러나 단순한 것을 싫어한 달리는 초현실주의자들을 화나게 하려는 목적으로, 윌리엄 텔의 얼굴을 고의로 레닌의 얼굴로 바꿔놓았다. 1934년에 이 그림을 '앵데팡당'전에 출품하여 큰 성공을 거두었는데, 앙드레 브르통은 혁명에 역행하고 볼셰비키에 반역하는 행위라고 비난했다. 초현실주의의 최고 권위자였던 브르통과 그의 친구들은 그림을 없애려고까지 했으나 운이 좋게도 그림이 높은 곳에 걸려 있어 무사할 수 있었다.

부분적인 환각. 그랜드피아노 위의 레닌의 여섯 환영
Hallucination. Six Images of Lenin on a Grand Piano/Partial Hallucination. Six Images of Lenin on a Grand Piano
1931년, 캔버스에 유채, 114×146cm
파리 국립근대미술관(퐁피두센터)

달리에 의하면, 이것은 '최면적인 그림'이다. 그는 배경을 이렇게 묘사한다. "해질 무렵, 푸르스름하게 빛나는 피아노 건반을 보았다. 그 위에, 노란색의 작은 후광에 둘러싸인 레닌의 얼굴이 여럿 있었다."

성적 매력의 망령
The Spectre of Sex-Appeal

1934년경, 나무 패널에 유채, 17.9×13.9cm
피게라스, 갈라-살바도르 달리 재단

〈리비도의 망령〉이라고도 알려져 있다. 달리는 이 괴물 앞에서 마치 세일러복을 입은 아이같이 아주 작아진 것 같다고 느꼈다. 그러나 아이가 왼손에 쥐고 있는 굴렁쇠와 오른손에 쥐고 있는 남자 성기 모양의 대퇴골이 눈길을 끈다.

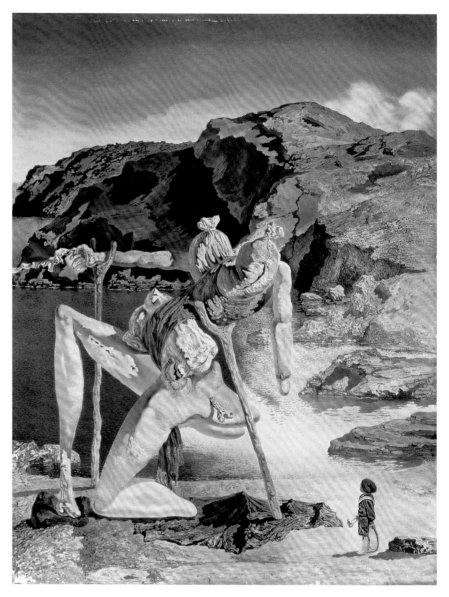

미세하고 평균적인, 보이지 않는 하프
The Fine and Average Invisible Harp

1932년경, 캔버스에 유채, 21×16cm
개인 소장

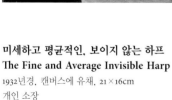

달리가 아버지와 의절하게 된 두 번째 이유는 초현실주의자들을 놀라게 하려는 그의 행동 때문이다. 11월에 며칠 동안 파리에 머물면서 달리는 그룹의 멤버들에게 피게라스의 람블라에서 산 다색석판화를 보여주었는데 거기에는 그리스도의 심장이 경건하게 묘사되어 있었다. 달리는 그림 위에 이렇게 낙서했다. "난 가끔 재미 삼아 어머니의 초상화에 침을 뱉곤 하지." 스페인 출신 비평가 에우헤니오 도르스는 이에 대해 바르셀로나 일간지에 신성모독이라고 기사를 썼다. 아버지는 달리의 행동을 죽은 아내에 대한 모독으로 받아들였다. 아들의 불경스러운 짓에 극도로 화가 난 아버지는 끝까지 그를 용서하지 않았다. 달리는 자신을 변

32

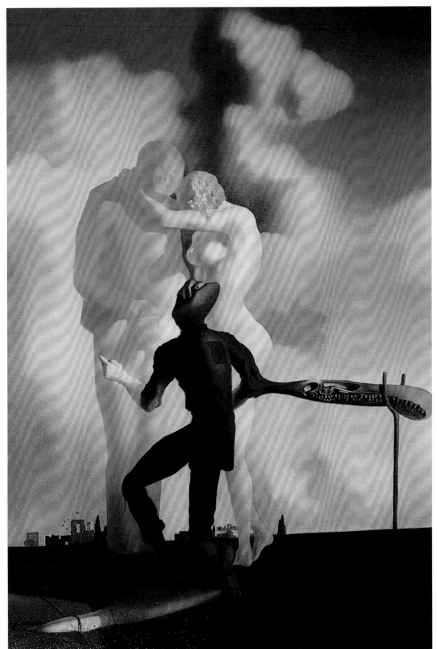

하프에 관한 명상
Meditation on the Harp
1933년경, 캔버스에 유채, 67×47cm
세인트피터즈버그, 살바도르 달리 미술관

견고한 목발로만 지탱할 수 있고 현실세계에 묶어둘 수 있는, 기괴하게 자란 지적인 성욕과 성적으로 부푼 상 상적 지성.

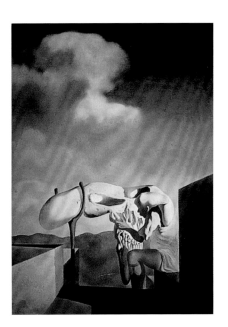

해골 모양 하프의 젖을 짜는 가벼운 머리를 가진 보통 관료
Average Atmospherocephalic Bureaucrat in the Act of Milking a Cranial Harp
1933년경, 캔버스에 유채, 22.2×16.5cm
세인트피터즈버그, 살바도르 달리 미술관

호했다. "현실에서 사랑하는 사람을 꿈속에서는 모독할 수 있고, 누군가의 어머니에게 침을 뱉을 수도 있다. 어떤 종교에서는 침을 뱉는 행위를 성스럽게 생각하기도 한다." 그러나 그것은 피게라스에서 가장 마음이 넓은 공증인이라도 용납하기 어려운 변명이었다.

달리의 아버지는 주변 사람들에게 이렇게 말했다. "걱정 마. 그 애는 제정신이 아니라고. 영화표 한 장도 살 줄 모르는걸. 일주일도 안 돼서 이가 득실거리는 꼴로 피게라스로 돌아와 용서를 빌 거야." 그러나 그는 갈라의 명철한 통찰력을 바탕으로 한 인내심을 생각하지 못했다. 이를 뒤집어쓰고 돌아오는 대신 달리는

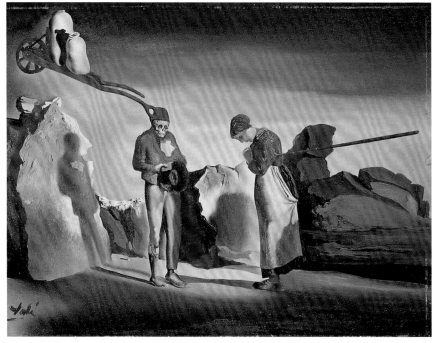

득의에 차서 돌아왔다. 아버지를 극복하고 영웅이 되었다. 『어느 천재의 일기』에서 달리는 프로이트의 말을 인용한다. "아버지의 권위를 극복한 사람만이 진정한 영웅이다." 아버지의 카리스마와 인간애를 동경했지만, 달리는 그것을 깨뜨리고 소년기에서 벗어나야 했다. 그러나 달리는 태양이 밝게 빛나는 고향을 사랑하고 다른 풍경은 마음에 두지 않았기 때문에 최대한 빨리 고향으로 돌아갈 수밖에 없었다. 카다케스 근처 은신처인 포르트 리가트('매듭으로 안전하게 된 항구'라는 뜻)에서 달리는 다 무너져가는 어부의 오두막을 샀다. 아이러니하게도 〈윌리엄 텔의 노년〉(28쪽)을 팔아서 산 것이다. 이 작품 역시 아버지의 이미지를 표현한 것으로, 이번에는 달리와 갈라를 내쫓고 있다. 이것은 가족 간의 불화와, 앞으로 달리의 그림에 계속되는 '갈라와 함께한 삶'의 '신화 같은' 긴 사랑에 대한 이야기이다.

의절을 당하고 아버지의 집에서 쫓겨난 뒤 이제 돌이킬 수 없다는 것을 깨닫고 나서, 달리는 마치 재를 뒤집어쓴 것처럼 머리를 깎았다(종교적으로 재를 뒤집어쓰는 행위에는 회개한다는 의미가 있다). 이때의 모습은 포토몽타주(21쪽)에 담겨 있다. 1931년에 파리의 초현실주의 출판사에서 출간된 『사랑과 추억』의 속표지에 쓰려고 달리가 제작한 몽타주로서, 1929년에 부뉴엘이 찍은 삭발한 달리와 1931년에 달리가 찍은 갈라의 사진을 합성해서 만든 작품이다. 『살바도르 달리의 숨겨진 생애』에 그는 이렇게 적고 있다. "머리를 삭발했다. 해변에 구덩이를 파고 검은 머리카락과 낮에 먹은 성게의 껍질을 함께 묻었다. 그러고는 카다케스의 마을이 내려다보이는 언덕에 올라가 올리브 나무 그늘에 앉아 두 시간 동안 어린 시절과 사춘기와 현재를 파노라마처럼 떠올렸다."

고향을 떠나 살았던 마욜이나 미로, 혹은 피카소와는 대조적으로, 이 풍광은 달리의 피난처였다. 그곳은 "지구에서 가장 건조한 곳, 아침은 황량하고 지극히

분석적이며 구조적인 유쾌함이 있는 곳, 저녁은 종종 병적으로 우울한 곳"이었다. 이 풍경은 그림 속에서 예리한 고통과 더불어 등장하는데, "사막 한가운데에서 바위로 변해가는 과정"을 말 한 마리가 두 개의 해골을 나르는 것으로 표현한 〈지질학적 운명〉(37쪽) 등에 나타난다. 이것은 또한 밀레의 〈만종〉(34쪽)에 그가 매혹을 느낀 데서 비롯되는데, 〈밀레의 건축학적 "만종"〉(36쪽)이나 〈황혼의 격세유전〉(34쪽)처럼 특별한 기억의 환기, 또는 〈밀레의 "만종"에 대한 고고학적 회상〉(35쪽) 같은 제목의 다양한 연작으로 시행착오를 거쳤다. 달리는 이렇게 설명한다. "크레우스 곶을 거닐며 나는 공상에 잠기곤 했다. 거기서 진정한 지질학적 황홀경을 느끼게 하는 바위의 풍경을 즐기면서, 〈만종〉에 나오는 두 인물이 제일 높은 절벽에 새겨져 있는 것을 상상했다. 공간의 구성은 원작 그대로지만 몸 전체에 깊게 균열이 나 있고 침식돼서 많은 부분이 닳아 있는데, 그것이 오래된 원작을 바위 ㄱ 자체만으로 현대적으로 재구성하는 데 일조하고 있었다. 시간이 흐르면서, 특히 남자의 형상이 더 닳게 되고, 알아볼 수 없을 정도로 희미하고 윤곽이

밀레의 〈만종〉에 대한 고고학적 회상
Archaeological Reminiscence of Millet's "Angelus"

1934년경, 나무 패널에 유채, 31.75×39.4cm
세인트피터즈버그, 살바도르 달리 미술관

밀레에 대한 달리의 경의는, 어린 시절 교실 벽 달력의 기억에서 비롯되어, 크레우스 곶의 바위에 대한 사유에서 자란다.

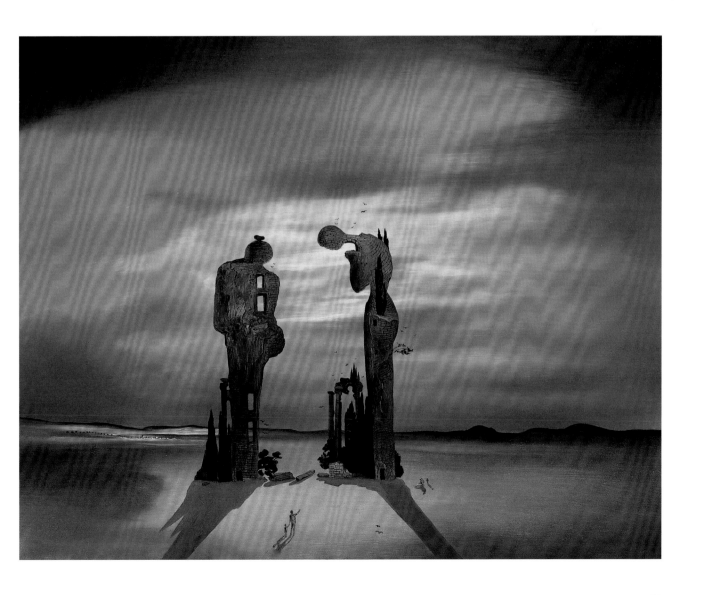

밀레의 건축학적 〈만종〉
Millet's Architectonic "Angelus"
1933년, 캔버스에 유채, 73×60cm
마드리드, 레이나 소피아 국립미술관

『밀레의 〈만종〉의 비극적인 신화』는 달리의 가장 뿌리
깊은 환상 중 하나였다. 밀레의 그림을 정밀하게 고찰
한 달리는 두 인물 사이에 그들의 죽은 아기를 담은 관
을 기하학적 형태로 보여주었다. 달리에 따르면, 유순
해 보이는 여인의 자세는 마치 교미 전의 버마재비처럼
공격적인 행동을 하기 전의 고요함을 암시한다. 외바퀴
수레는 전원적 에로티시즘에서 자주 나타나는 여성적
오브제이다.

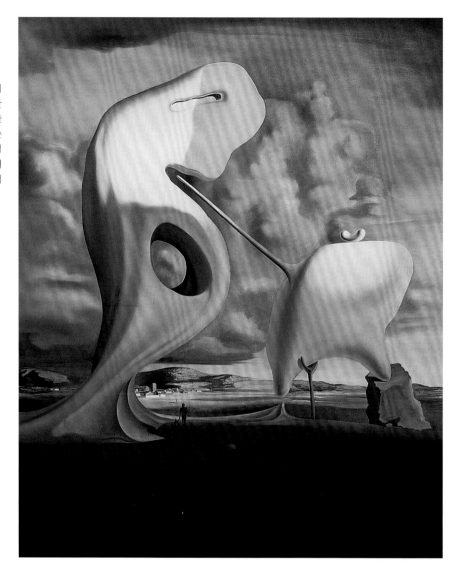

지질학적 운명
Geological Destiny
1933년, 나무 패널에 유채, 21×16cm
개인 소장

〈만종〉의 인물들처럼 이 고독한 말도 바위로 변하기 시
작했다.

모호해지면서 놀랍고 무서운 느낌을 준다."『밀레의 〈만종〉의 비극적인 신화』 괴망 갤
러리가 파산하고 달리의 고정 고객인 노아유 자작이 추상미술에 열중하게 되면
서, 달리와 갈라는 돈이 떨어질 때면 끓는 솥의 거품처럼 분주한 파리를 뒤로하
고 카다케스에 은둔하곤 했다. 하지만 파리에 머물 때면 그 끓는 솥에 '독특한 이
념'을 보여주는 말을 던지는 것을 잊지 않았다.

　브르통이 아나그램으로 명명한 대로 '돈을 탐내는 자(Avida Dollars)'가 되기 전
까지, 이 시기의 달리에게 가장 큰 재산은 갈라였다. 그녀는 어디든 달리와 함께
였고, 다른 사람과 심지어 달리 본인에게서도 달리를 지키고 보호했다. "내가 일
하는 방에 감각과 몸, 머리카락과 잇몸이 있는 여인이 돌아다닌다는 생각이 갑자
기 매우 유혹적으로 느껴졌고, 그것이 현실이라는 것을 믿을 수 없었다."

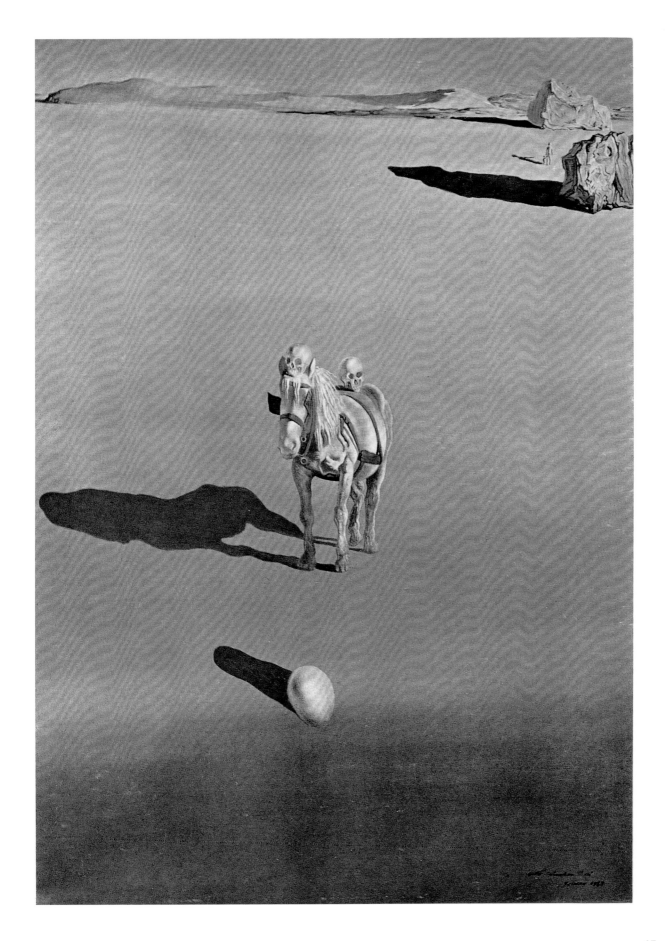

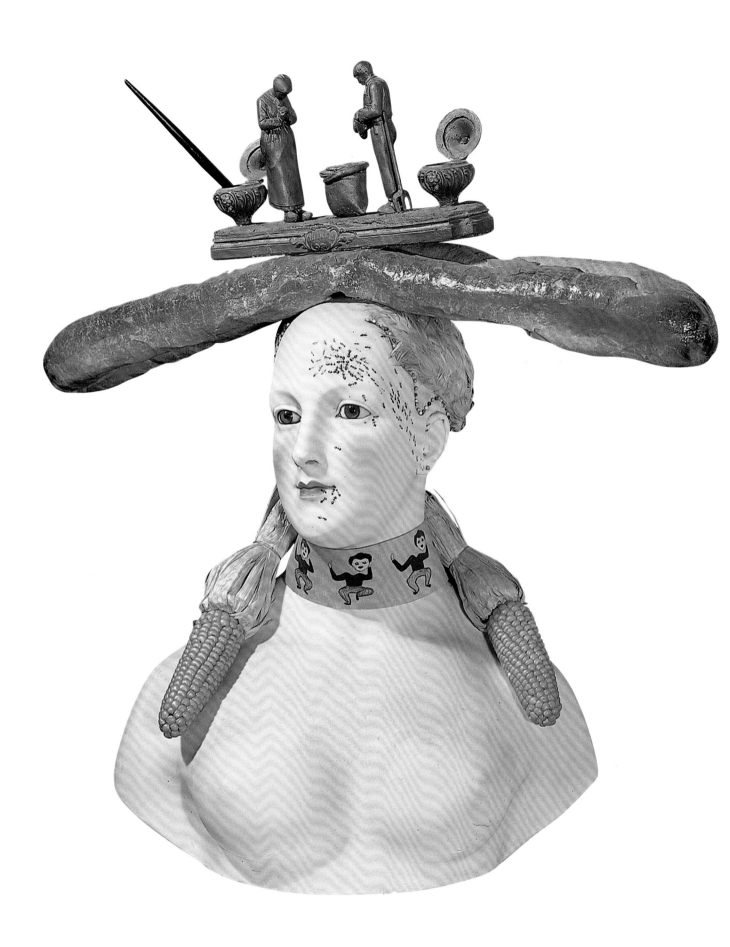

금전적 성공

"파리로 가서, 포르트 리가트에 집을 지을 돈을 벌어야 해." 하지만 미술시장의 배타적인 분위기 때문에 그림은 생각만큼 팔리지 않았다. 그래서 달리는 새로운 상품을 만들기 시작했다. 작은 거울이 달린 모조손톱, 물을 채우고 물고기를 놀게 해서 피의 순환을 보여주는 투명한 인형, 구매자의 몸을 떠서 만든 합성수지 가구, 향후 백 년간 패션시장에 대혁명을 일으킨 등(背)에 다는 모조유방, 10년 후 모든 자동차 회사에서 차용한 공기역학 디자인 카탈로그 등. 갈라는 매일 이런 발명품들을 팔러 나갔다가 "지친 안색에 녹초가 되어, 그러나 자신의 열정을 희생함으로써 더 아름다워져서" 돌아왔다. 사람들은 이 작품들을 '비상식적인' 발명품으로 여기고 터무니없는 값을 불렀다. 이 시기에 달리가 고안한 많은 아이디어들은 나중에 다른 사람에 의해 상품화되었다.

여인의 회고적 흉상(풍요)
Retrospective Bust of a Woman (Abundance)

1933년(1970년과 1979년 사이에 몇몇 요소들이 재건됨), 채색도기, 옥수수, 빵, 깃털, 종이에 채색, 비즈, 잉크스탠드, 모래, 두 개의 펜, 73.9×69.2×32cm
뉴욕, 현대미술관

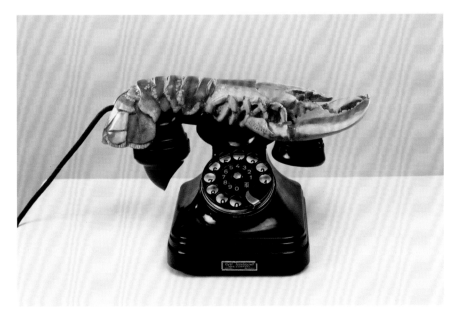

가재 전화기
Lobster Telephone

1936년, 강철, 석고, 고무, 합성수지, 종이를 포함한 혼합 재료, 17.8×33×17.8cm
런던, 테이트 갤러리

이렇게 '상징적으로 기능하는 초현실주의적 오브제들'은, 철학자 들뢰즈와 가타리 식으로 표현하자면 '소원을 들어주는 기계'를 위한 '부분적인 오브제'처럼 조립되었다. 달리에게 전화기는 뉴스를 전하는 방송장치였고, 접시 위의 히틀러는 뮌헨회의 이후 세계를 장악한 무서운 예감을 상징했다.

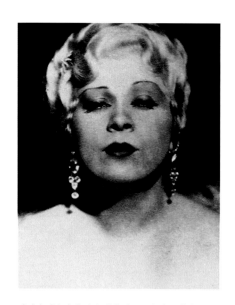

달리가 사용하기 전의 메이 웨스트의 얼굴 사진,
1934-35년

메이 웨스트의 입술
Mae West's Lips

1938년경, 밝고 어두운 핑크색 천을 씌운 목재 프레임,
92×213×80cm
로열 파빌리온 브라이튼 박물관&미술관

달리는 할리우드 스타 메이 웨스트의 사진으로 유명한
〈메이 웨스트의 입술〉 소파를 비롯해 아파트 한 채의 실
내장식을 디자인했다. 패션 디자이너인 엘사 스키아파
렐리를 위해 그는 '눈부신 핑크색'을 만들어서, 같은 색
의 천을 씌운 소파로 새로운 유행을 불러일으켰다. 또
한 모자, 넥타이, 먹을 수 있는 단추, 실제 가재와 마요
네즈를 이용한 의상을 제작했다.

이 시기에 달리는 매우 활동적이었다. 미국에서 전시를 했고, 「혁명에 봉사하
는 초현실주의」와 「미노토르」지에 시를 기고하고 논평을 실었다. 또한 「미노토르」
에 기고한 '근대양식 건축의 예사롭지 않고 먹음직한 아름다움'이라는 기사에서,
아르 누보 건축에 대해 얘기하면서 유명한 선언을 한다. "먹을 수 없는 아름다움
은 있을 수 없다." 그리고 무엇보다 '황금시대'라는 영화로 스캔들을 일으켰다. 루
이스 부뉴엘과 공동으로 시나리오를 썼지만 그들은 이제 사고방식이 달랐다. 달
리는 좀 더 많은 해골과 성체안치기(聖體安置器), 그리고 크레우스 곶에 있는 바위
의 대홍수 속에서 유영하는 대주교를 원했고, 부뉴엘은 "그의 순진함과 아라곤
사람의 고집으로 초보적인 교권반대주의를 내세워서 이 모든 것을 빗나가게 했
다." 그렇지만 달리는 전보다 더 유명해졌다.

달리는 15미터나 되는 빵을 구워 팔레루아얄의 정원에 놓은 뒤, 베르사유 궁
전에는 20미터짜리, 유럽 각지에는 30미터짜리를 세운다는 계획을 세웠다. 기자
들에게는 축제가 될 것이다! 이렇게 공공연한 시위를 한 것은 사람들을 야유하

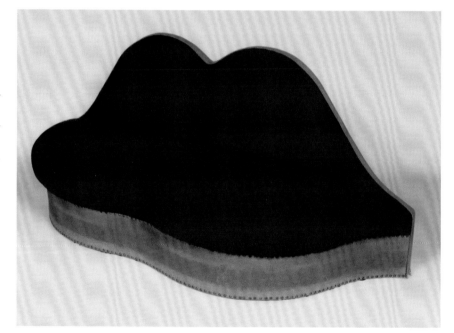

엘사 스키아파렐리가 달리에게서 영감을 받아 디자인
한 모자들. 커틀릿 모자, 구두 모자, 잉크병 모자
1937년

초현실주의자의 아파트에 쓰일 수도 있는 메이
웨스트의 얼굴
Mae West's Face which May Be Used as a
Surrealist Apartment

1934-35년, 상업적으로 인쇄된 잡지 페이지에
구아슈와 흑연, 28.3×17.8cm
시카고 아트 인스티튜트

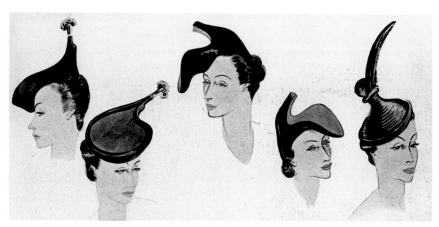

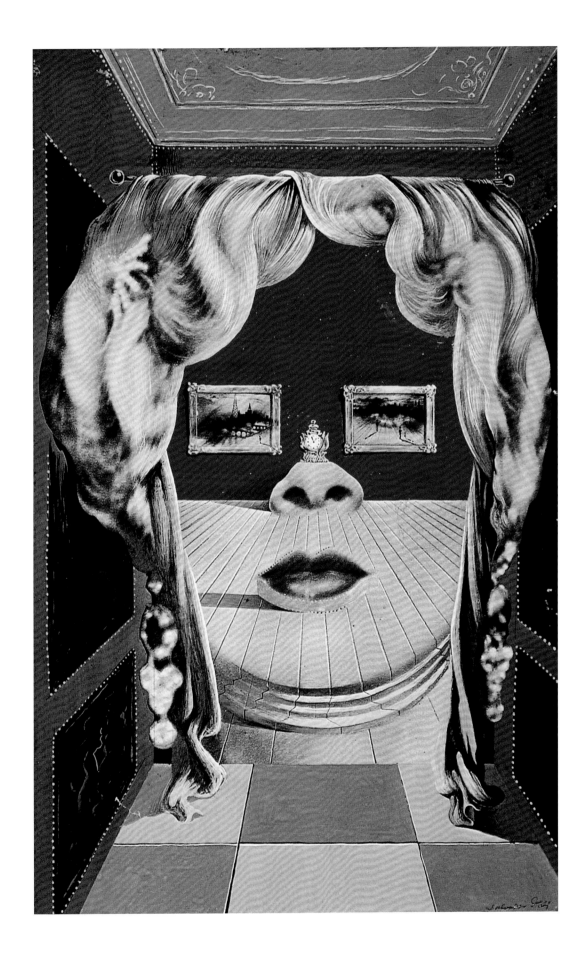

고, 논리를 계통적으로 파괴하기 위해서였다. 그것은 달리가 당시에는 인식하지 못했을지라도, 나중에 브르통이 가치 있는 발견이라고 말한 '편집광적 비평방법'의 산물이었다.

　『살바도르 달리의 숨겨진 생애』에서 달리는 자신이 고안한 유명한 '빙법'의 예를 들고 있다. 당시에는 그 방법이 "이해할 수 있는 범위를 뛰어넘는" 것이었고, 그 의의를 대부분 나중에 가서야 알게 되었다. "어느 날 빵 덩어리 끝부분의 속을 파냈다. 거기에 무엇을 넣었을 것 같은가? 반짝이는 표면에 죽은 벼룩을 붙인 작은 부처상이다. 그리고 나무토막으로 구멍을 막고 거기에 '말(horse)로 만든 잼'이라고 썼다. 그게 무슨 뜻일까, 응? 그리고 어느 날은 친구이자 장식미술가인 장 미셸 프랑크에게 정통 1900년도 스타일의 의자 두 개를 선물받았다. 즉시 그중 하나를 다음과 같이 변형시켰다. 가죽 시트는 초콜릿으로 바꾸고, 다리 하나에는 루이 15세풍의 금으로 된 문고리를 고정하여 오른쪽으로 기울게 만들어 균형을 깨뜨렸다. 다른 다리 하나는 맥주가 담긴 잔 속에 잠겨 있게 했다. 나는 이 지독하게 불편한 의자를 '분위기 있는 의자'라고 불렀고, 사람들은 이것을 보고 거북함을 느꼈다. 이게 무슨 의미일까, 응?"

　초현실주의자들은 무엇보다도 이 살바도르 달리라는 자가 선수를 쳐서 '상징적으로 기능하는 초현실적 오브제'를 먼저 시작하게 될까 봐 우려했다. 이는 초현실주의자들의 전통적인 자동기술법이나 꿈의 서술과는 반대되는 것이었다.

〈가재 전화기〉(39쪽)에서 〈메이 웨스트의 입술〉(40쪽)에 이르기까지 달리의 초현실적 오브제는 세계적으로 명성을 얻었고, 달리도 작품 설명을 게을리하지 않았다. 그에 따르면 〈최음의 만찬예복〉(43쪽)은 '생각하는 기계'의 범주에 포함된다. "박하 술이 담긴 술잔으로 덮인 만찬예복인데, 희미한 최음의 미덕이 부여된 것이다. 이 예복은 술잔의 의인화된 위치에 의해 연상되는 '편집광적 비평 숫자게임'과 계산에서 산술적으로 유리하다. 성 세바스티아누스의 전설도 비슷한 경우이다. 활의 개수와 위치로 우리는 고통을 객관적으로 예측할 수 있다. 이 만찬예복은 늦은 밤 어떤 산책길에서나, 아니면 아주 차분하고 감상적인 밤에 천천히 가는 고급 차 안에서만(잔에 담긴 술을 쏟지 않으려면) 입을 수 있을 것이다."〈밤과 낮의 의상〉(43쪽)에 대해 달리는 "이 옷은 피부나 봉투, 갑옷, 혹은 창이 될 수도 있다. 또 지퍼가 있어서 활짝 열 수도 있다"고 말한다. 이 옷은 달리가 만든 다른 의상들처럼 매우 에로틱하다. 그 뒤 달리는 어떤 대담에서 인간의 삶에 늘 붙어다니는 항상적인 비극, 그것이 바로 패션이며, 그래서 자신은 샤넬이나 스키아파렐리와 일하는 것이 매우 즐겁다고 했다. 의복은 인간에게 가장 강력한 기억이자 충격인, 출생의 기억이라고 달리는 믿었다. 또한 패션이 역사의 비극적인 불변항이라고 생각했는데, 모델들의 행렬이 마치 죽음의 천사가 전쟁이 가까이 왔음을 전하는 것 같다고 생각했기 때문이다.

　찬장이나 서랍장에도 흥미를 느낀 달리는 이 시기에 〈서랍의 도시〉(44쪽)와 〈불타는 기린〉(45쪽), 〈서랍이 달린 밀로의 비너스〉(45쪽) 등을 그렸다. 서랍은 프로이트의 정신분석이론을 회화 이미지로 재현하기 위해 차용한 것이다. 그는 1938년에 런던에서 프로이트를 딱 한 차례 만나 〈나르시스의 변형〉(52-53쪽)을 보여줄 기회가 있었는데, 그 기억으로 프로이트의 초상을 그렸다. 같은 시기에 그린 다

최음의 만찬예복
The Aphrodisiac Jacket
1936년, 옷걸이에 걸린 술잔이 달린 재킷,
셔츠와 풀 먹인 플래스트론
치수 미상
소재지 불분명

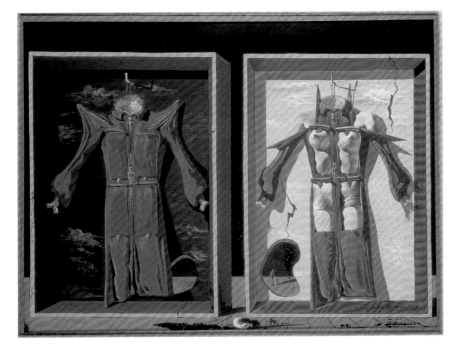

밤과 낮의 의상
Night and Day Clothes of the Body
1936년, 종이에 구아슈, 30×40cm
개인 소장

전혀 쓸모없는 종류의 발명(속물 부자들만을 겨냥한)은 아라공을 분개시켰다. 달리의 설명에 따르면, 이 "성 세바스티아누스" 예복은 (화살은 약간의 최음 성분이 있는 달콤한 술이 담긴 술잔으로 바뀌었다) 늦은 밤 어떤 산책길에서나, 아니면 아주 차분하고 감상적인 밤에 천천히 가는 고급 차 안에서만(잔에 담긴 술을 쏟지 않으려면) 입을 수 있을 것이다. 〈밤과 낮의 의상〉은 입는 사람이 겨울 스포츠를 하거나 감각적으로 즐기는 동안 몸을 드러낼 수 있게 한다.

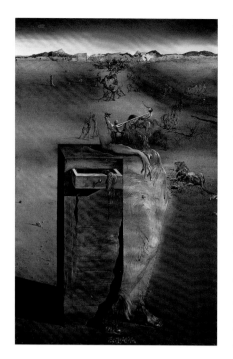

스페인
Spain
1938년, 캔버스에 유채, 92×60cm
로테르담, 보이만스 반 뵈닝겐 미술관

서랍은 전쟁이라는 기괴한 부엌에서는 전혀 다르고 구역질나는 냄새를 풍길 수도 있었다. "고통 받는 스페인의 구석구석에서 향과 제의, 불에 탄 성직자의 몸에서 나는 기름 냄새와 넷으로 잘린 고귀한 영육의 냄새가 났다. 그 냄새는 탐욕스럽고 발작적으로 잘린 다른 부분의 육체와 벌이는 난교에서 흐르는 땀과 머리카락, 죽은 자들과 혹은 자신들끼리 간음하는 군중의 냄새와 섞였다."

른 스케치에서는 프로이트의 두개골을 달팽이 껍질로 보았다. 프로이트의 이론에 대해 달리는 "어떤 관용을 설명하거나, 모든 서랍에서 풍겨 나오는 자아도취의 냄새를 알아내도록 운명지어진 알레고리"라고 말하고 이렇게 덧붙였다. "불변의 그리스와 현대의 단 하나의 차이는 지그문트 프로이트이다. 그는 인간의 신체가 그리스 시대에는 순수하게 신플라톤적이었지만, 오늘날에는 오로지 정신분석학자들만 열 수 있는 비밀의 서랍으로 꽉 찼다는 사실을 발견했다." 이리하여 달리는, 인형을 이용해 작업하거나 여성의 몸을 의자나 탁자로 변형한 벨머나 앨런 존스 같은 많은 작가들에게도 길을 열어주었다.

서랍은 전쟁이라는 기괴한 부엌에서는 전혀 다르고 구역질나는 냄새를 풍길 수도 있었다. 『살바도르 달리의 숨겨진 생애』에 달리는 이렇게 쓰고 있다. "고통받는 스페인의 구석구석에서 향과 제의, 불에 탄 성직자의 몸에서 나는 기름 냄새와, 넷으로 잘린 고귀한 영육(靈肉)의 냄새가 났다. 그 냄새는 탐욕스럽고 발작적으로 잘린 다른 부분의 육체와 벌이는 난교에서 흐르는 땀과 머리카락, 죽은 자들과 혹은 자신들끼리 간음하는 군중의 냄새와 섞였다." 〈삶은 콩이 있는 부드러운 구조물—내란의 예감〉(47쪽)에 대해서는 다음과 같이 썼다. "내란의 예감이 머리에서 떠나지 않았다. 스페인 내전 6개월 전, 초조함에 시달리면서 〈내란의 예감〉을 완성했다. 삶은 콩으로 장식한 그림은, 거대한 인체가 갑자기 팔과 다리의 기괴한 생성물로 변해서 정신착란으로 서로를 괴롭히는 장면이다. 내란이 일어나기 전에 지은 제목은 달리의 신탁이 진실임을 다시 한번 확인해준다."

달리가 쏟아내는 충격적인 아이디어에 대해 초현실주의자들은 경계심을 보이며 불쾌해했다. 그가 스스로 초현실주의의 유일하고 진정한 대표자로 자처하기 시작했기 때문이다. 달리가 1934년에 뉴욕을 처음 방문했을 때 한 말이다. "초현실주의는 이미 온통 달리적인 것으로 간주되고 있었다. 부드럽게 녹은 장식물, 베르니니의 황홀한 조각, 생물의 끈적끈적한 부패, 이 모두가 달리의 깃

서랍의 도시(의인화된 캐비닛)
City of Drawers
(The Anthropomorphic Cabinet)
1936년, 나무 패널에 유채, 25.4×44.2cm
뒤셀도르프 주립미술관

프로이트의 이론에서는 무의식의 서랍이 '어떤 억제를 설명하는 알레고리로서, 우리 모두의 서랍에서 풍겨 나오는 자아도취적 냄새를 알아채는 것'을 나타낸다.

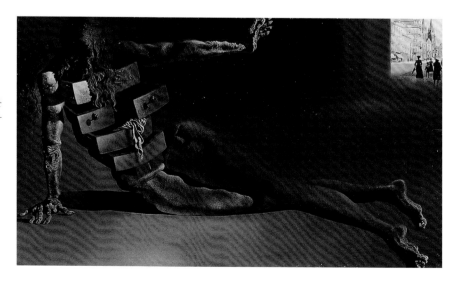

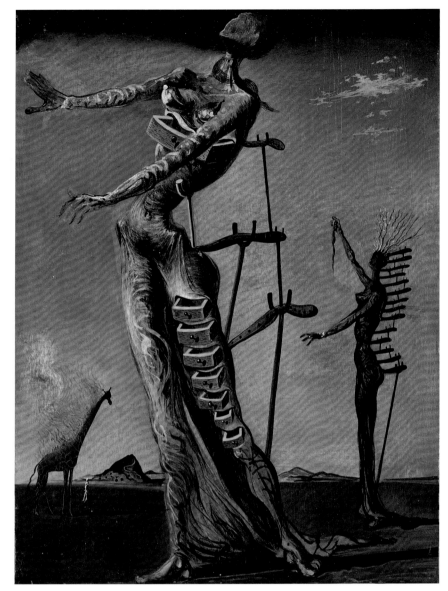

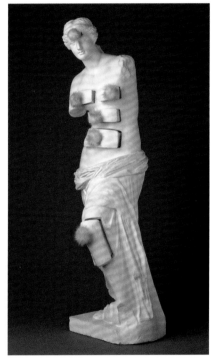

이었다. 르넹의 그림에 나오는 기괴하고 고통스러운 눈짓 또한 달리의 것이었다. 하프 연주자와 간부(姦夫), 오케스트라 지휘자에 대한 '믿기 어려운' 영화에도 달리는 즐거워했다. 파리의 빵은 더 이상 파리의 빵이 아니었다. 그것은 나의 빵, 달리의 빵, 살바도르의 빵이었다." 과연, 달리가 일으킨 초현실주의 유행은, 꿈이나 지루한 '자동기술' 이야기들의 유행을 시들게 했다. "초현실주의 오브제는 현실에 대한 새로운 필요를 만들어냈다. 사람들은 '불가사의한 것'을 직접 느껴보고 싶어했다. 그래서 나는 초현실적인 오브제로 보편적이고 초보적인 초현실주의 회화를 죽여버렸다. 미로는 '회화를 죽이고 싶다!'고 했고, 나는 능숙하고 은밀하게 그를 부추겨서 회화를 암살하게 했다. 우리가 암살하려는 회화가 '모던 회화'였다는 것을 미로는 몰랐던 것 같다." 달리는 '견고한 것'과 '부드러운 것', 꿈의 구체적인 토대, 그리고 잊어서는 안 될 전통을 찾으러 정기적으로 크레우스 곳으

로 돌아왔다. 헤라클레이토스의 "자연은 자신을 숨기기를 좋아한다"라는 수수께 끼 같은 경구처럼, 달리는 심오한 자연의 겸손함을 발견했다. "움직이지 않는 바 위의 마음을 동요시키는 형상을 보면서 나는 나만의 바위와 생각들에 대해 명상 하곤 했다." '거룩한 편집광적 비평 방법'을 이용한 〈잠〉(46쪽)이라는 작품에 빠지 게 된 것도 그곳에서였다. '잠'은 "번데기 괴물"이다. "형태와 향수(鄕愁)가 11개의 목발에 의지하고 있다. 입술이 베개 귀퉁이를 적당히 지지할 수 있고, 작은 발가 락에 시트 자락을 조금이라도 끼워 넣을 수 있다면 잠은 우리를 온 힘을 다해 품 어줄 수 있다. 기괴한 이마는 불쑥 튀어나와서, 생물학적인 '소용돌이' 모양을 한 부드러운 콧대에 얹혀 있다. 태아의 등을 덮은 주름살이나 양치식물의 소용돌이 모양에, 그리고 돌기둥의 소용돌이 모양에, 웅크린 태아 속에 생물학적인 형태가 번무(繁茂)하고 있다. 코의 줄기는 건축의 기둥 그 자체이다. 미켈란젤로와 그의 태아라면 내게 동의할 것이다. 그는 잠의 소용돌이는 웅장하며, 남자답고, 끈기 있고, 흡인력이 있고, 지친 반면, 의기양양하고, 무겁고, 가볍고, 저장된 것이라 고 했다. 그것이 다시 한번 가우디를 천 배쯤 옳게 하는 것이다." 크레우스 곳은 달리의 〈구름이 가득 찬 머리를 가진 한 쌍〉(48-49쪽)의 배경이다. 여기에서 갈라 와 살바도르의 실루엣은 밀레의 〈만종〉(34쪽)에 나오는 인물과 비슷하다. 머리 부

잠
Sleep
1937년경, 캔버스에 유채, 51×78cm
개인 소장

"잠은 그 형태나 향수(鄕愁)가 11개의 목발에 의지하고 있는 번데기 같은 괴물이다."

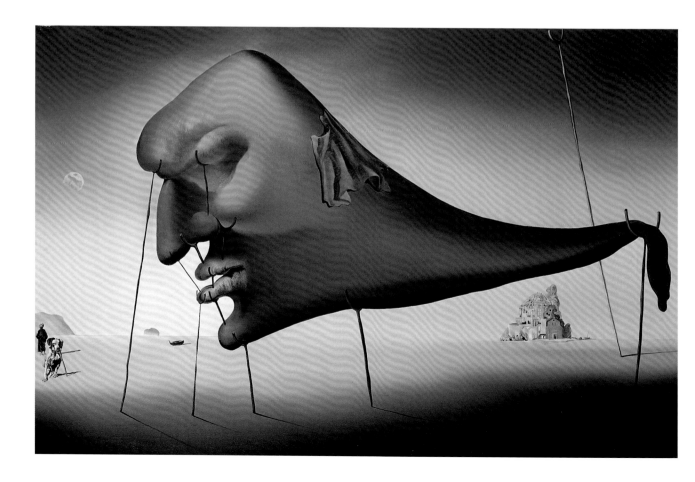

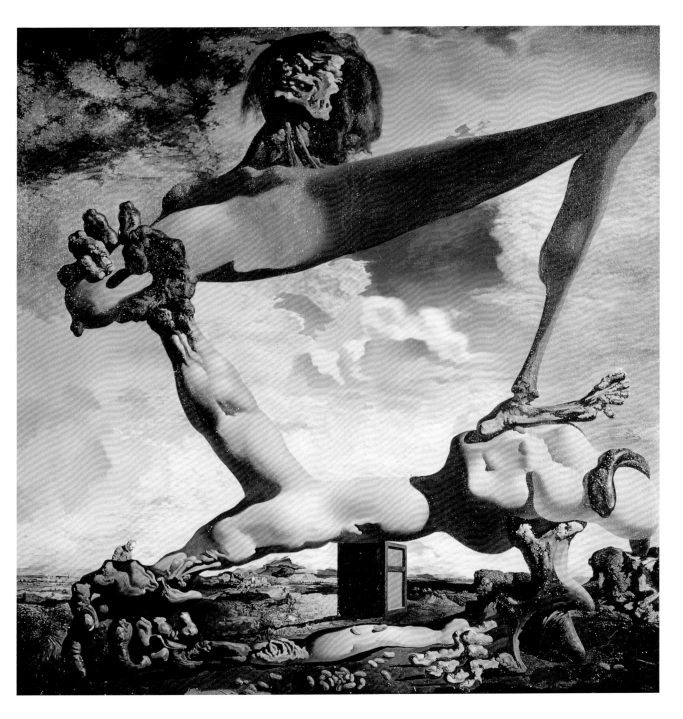

삶은 콩이 있는 부드러운 구조물−내란의 예감
Soft Construction with Boiled Apricots/
Soft Construction with Boiled Beans
(Premonition of Civil War)
1936년, 캔버스에 유채, 99.9×100cm
필라델피아 미술관, 루이즈와 월터 아렌스버그 컬렉션

구름이 가득 찬 머리를 가진 한 쌍
A Couple with their Heads Full of Clouds
(Couple with their Heads Full of Clouds)

1936년, 합판에 유채, 남: 92.5×69.5cm,
여: 82.5×62.5cm

로테르담, 보이만스 반 뵈닝겐 미술관

갈라와 달리의 실루엣은 밀레의 〈만종〉에 나오는 인물
의 자세와 비슷하다. 그들의 머릿속엔 포르트 리가트의
바다가 펼쳐져 있다.

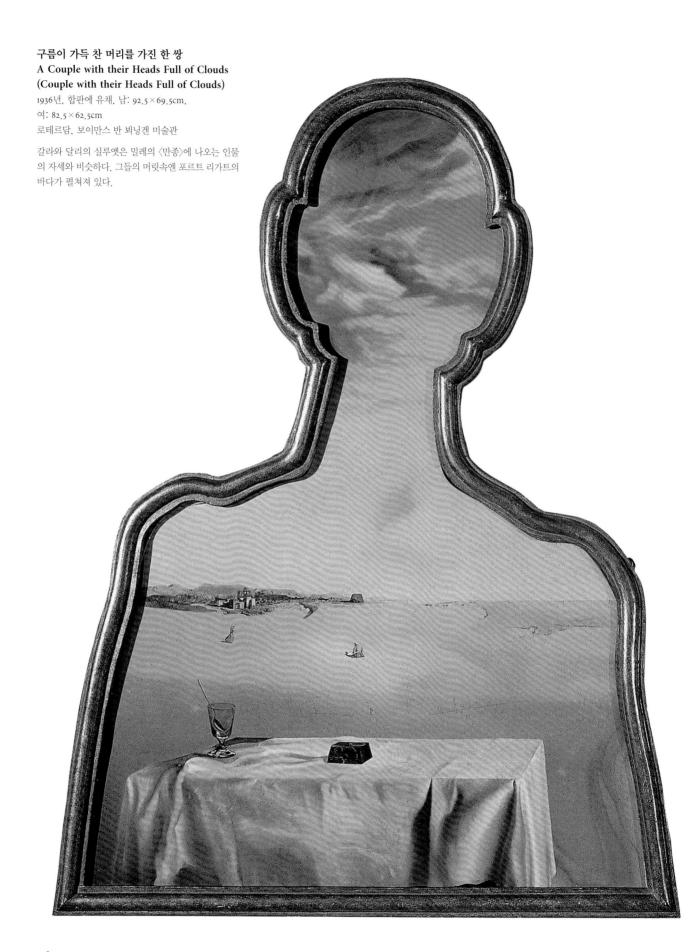

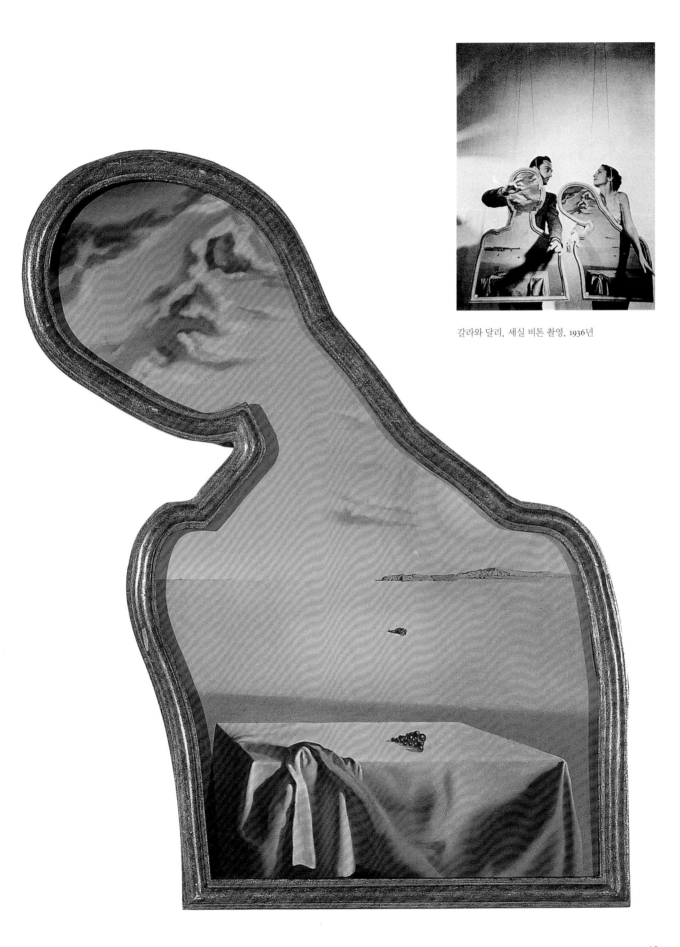

갈라와 달리, 세실 비톤 촬영. 1936년

사라지는 볼테르의 흉상이 있는 노예시장
Slave Market (with apparition of the invisible bust of Voltaire)
1940년, 캔버스에 유채, 46.2×65.2cm
세인트피터즈버그, 살바도르 달리 미술관

이중 이미지의 전형적인 예. 달리는 "갈라는 끈기 있는 사랑으로 아이러니하고 복잡한 노예 세상에서 나를 보호해주었다. 내 삶에서 갈라는, 회의적인 흔적이나 볼테르의 이미지를 모두 소멸시켰다. 이 그림을 그리는 동안 난 이렇게 끝나는 호안 살바트-파파세이트의 시를 암송했다. '사랑과 전쟁은 세상의 소금'."

분에는 하늘과 포르트 리가트의 바다가 펼쳐져 있고, 테이블에는 성적 감성을 일으키는 오브제가 그려져 있다. 유리잔과 스푼은 여성을, 1킬로그램짜리 문진은 히틀러의 유모를, 마지막으로 검은 무스카텔 품종의 포도는 레닌을 표현한 것이다. 여성 형태의 그림에서, 테이블보 왼쪽 모서리에 양손으로 머리를 감싼 사람의 실루엣이 보인다. 에로스와 타나토스는 하나이기 때문이다.

달리는 확실하게 의식하고 있었다. "살바도르 달리의 월등한 예술정신의 원동력이 된 두 가지는, 첫째, 리비도 혹은 성적 본능이고 둘째는 죽음의 공포이다. 죽음의 망령은 내 인생의 1분 1분마다, 가톨릭적이고 사도적이며 로마적이고 섬세한 환영과 변덕스러운 환상과 함께 등장한다." 〈전쟁의 얼굴〉(51쪽)은 해골이 가득 담긴 눈으로 앞을 노려본다. 달리가 전개하는 시각적 환각은 이중 혹은 삼중의 이미지이며, 때로는 그것을 무한히 반복한다. 〈사라지는 볼테르의 흉상이 있는 노예시장〉(50쪽)은 이중 이미지의 대표적인 예로, 우동이 제작한 볼테르의 흉상이 사람들에게 자리를 내어주며 사라진다. 달리는 이미지가 시신경에 의해 거꾸로 보이는, 시각의 물리적인 과정을 보여주는 그림을 추구했다. 달리의 근원적

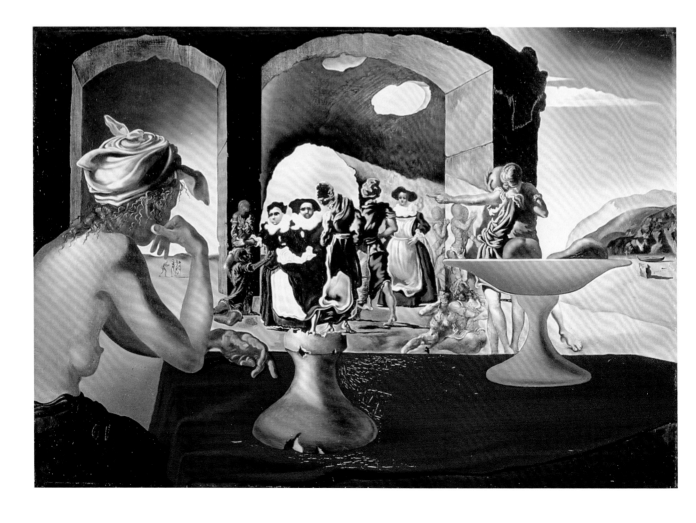

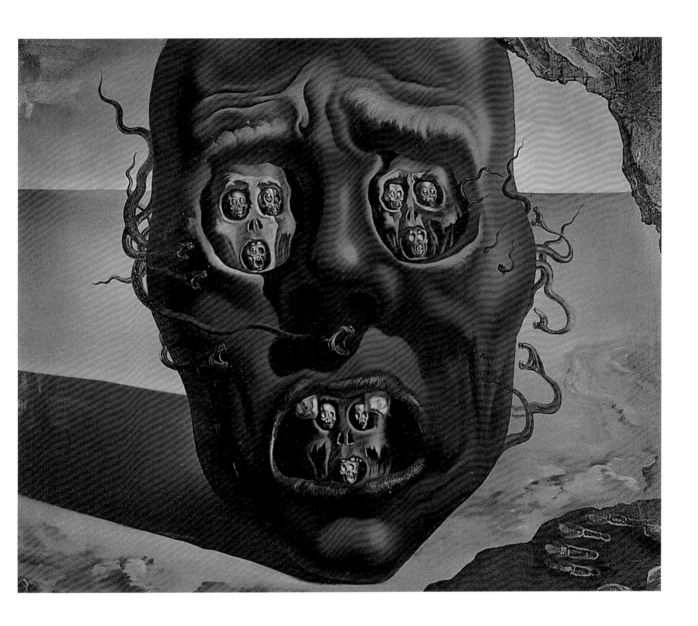

인 아이디어는 매우 진지했다. 『살바도르 달리의 숨겨진 생애』에서 그는 좀 더 자세히 적고 있다. "엄격한 금욕주의와 전형적인 양식이 내 사고와 고통스러운 삶을 지배하려 했다. 외래의 유물론적 사상이라는 기생충에 피해를 입은 스페인의 죽은 몸 한가운데에서, 거대하게 발기한 이베리아인의 성(性)이 증오라는 흰 다이너마이트로 가득한 대성당처럼 별안간 일어선다. 매장하라, 그리고 무덤을 폭파하라! 무덤을 폭파하고 다시 매장하라. 무덤을 폭파하려면 우선 매장해야 하느니! 그 속에 스페인 내란의 육체적인 욕망이 놓여 있다. 수난을 견디고, 사람들에게 고통을 주고, 매장하고, 무덤을 폭파하고, 살해하고 부활시키는 스페인. 우리는 지금 그것을 목격하려는 참이다. 이제 혁명의 날카로운 발톱이 전통의 격세유전(隔世遺傳)적인 층을 할퀴려 하고 있다. 그리고 사람들은 부패하고 부활하는 영광과 '광휘 있는 죽음'이라는, 스페인이 깊은 곳에 숨겨두었던 비밀스러운 보물의 강렬한 빛을 체험하게 될 것이다."

전쟁의 얼굴
Visage of the War

1940년, 캔버스에 유채, 64×79cm
로테르담, 보이만스 반 뵈닝겐 미술관

달리는 죽음에 집착했고, 그것은 죽은 여인의 몸이나 전쟁의 얼굴로 표현되곤 했다. 영화 '문타이드'를 위해 디자인한 소품들은, 너무 무시무시해서 기술자들이 만들기를 거부했기 때문에 결국은 무산되었다.

52–53쪽
나르시스의 변형
Metamorphosis of Narcissus

1937년, 캔버스에 유채, 51.1×78.1cm
런던, 테이트 갤러리

이것은 달리가 프로이트와 딱 한 번 만났을 때(1938년 7월, 런던) 자신이 얼마나 열렬한 추종자인가를 증명하기 위해 보여준 그림이다.

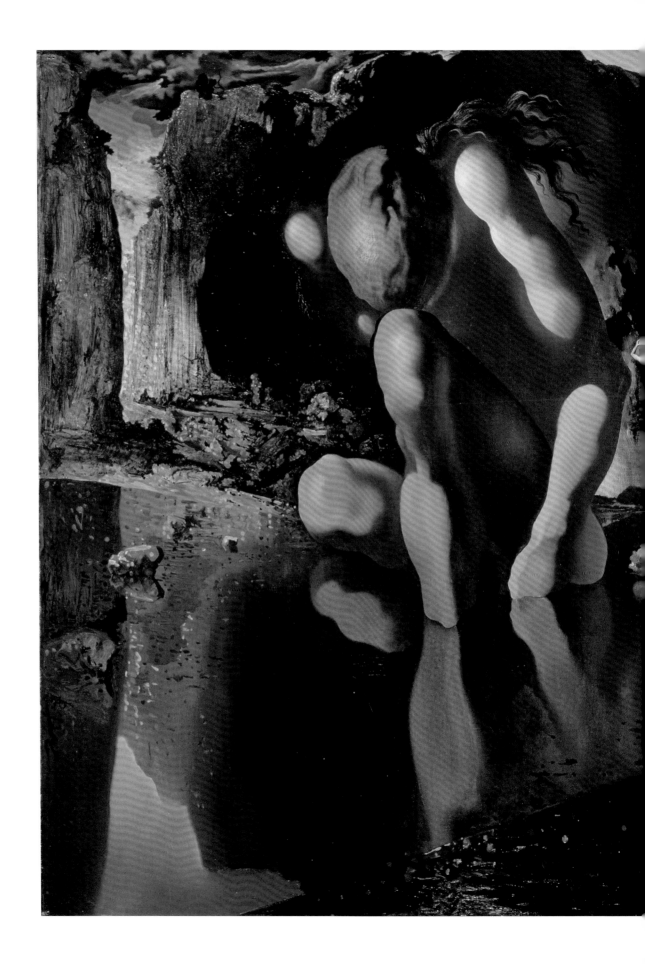

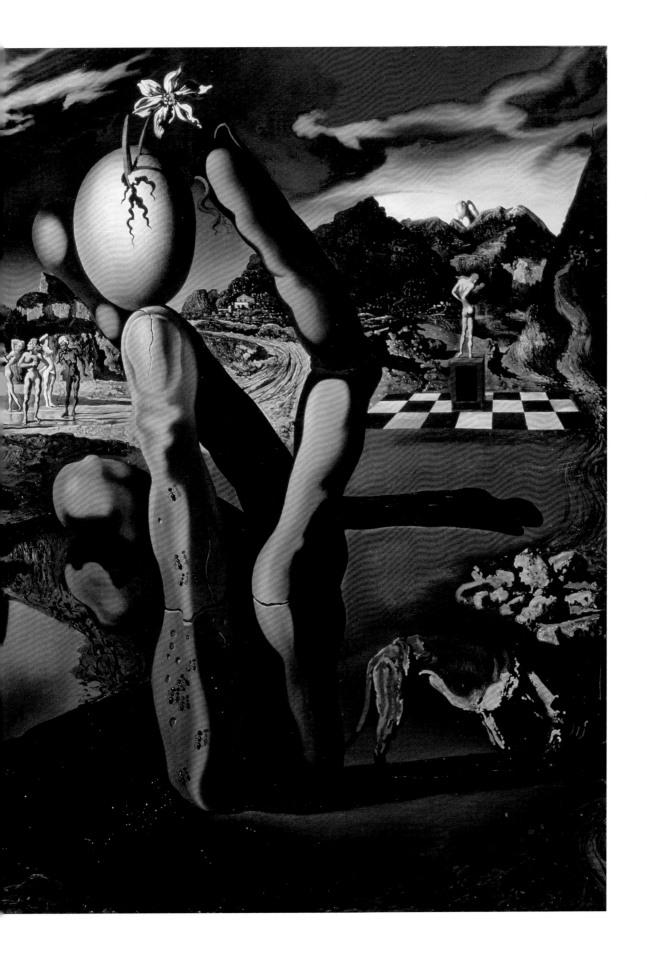

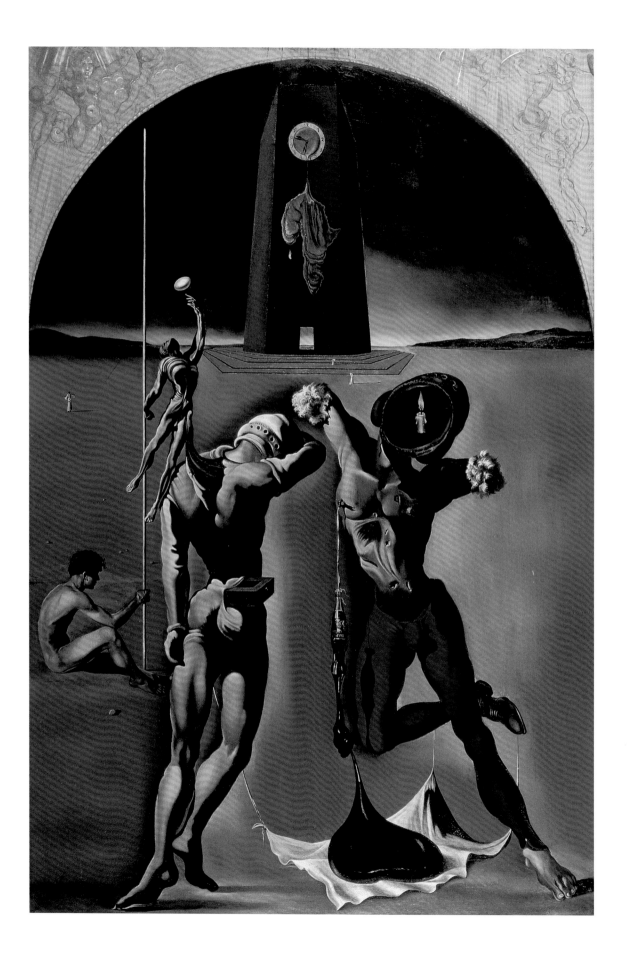

환각 혹은 과학적 상상력

"그들은 당신을 산 채로 먹어버릴 거예요." 초현실주의자 그룹을 잘 아는 갈라
는 달리에게 이렇게 주의를 주었다. 브르통과 아라공, 그리고 그의 친구들은 달
리의 가족이 그랬던 것처럼 달리를 압박해왔다. 아버지에게 입은 상처를 가라앉
히자, 이제 새 아버지 앙드레 브르통과 같은 일을 겪을 준비를 해야 했다. 이것이
프로이트를 인용해 나중에 자신의 책에도 썼던 '아버지의 권위를 극복한 사람만
이 진정한 영웅이다'라는 자신의 좌우명을 지키는 길이었다.

　　달리는 "예수회 사람 같은" 성실함으로 무장하고, "곧 초현실주의의 지도자
가 되겠다는 생각으로" 초현실주의를 "글자 그대로 해석하여, 그들의 선언문에
나오는 피나 배설물조차 거부하지 않았다. 한때 아버지의 책을 읽으면서 완벽한
무신론자가 되려고 노력했던 때도 있었지만, 이제는 매우 부지런한 연구생이 되
어 유일하게 완전한 초현실주의자가 될 것이었다. 그러나 결국 나는 지나치게 초
현실주의적이었기 때문에 그룹에서 쫓겨났다."

　　브르통이 누군가를 제명하는 것은 어려운 일이 아니었다. 많은 이들이 이미
가방을 쌌고, 그중에는 독립적이고 훌륭한 사람들도 포함되어 있었다. 결국 정원
사는 자신이 원하는 대로 가지를 치는 법이니까. 그러나 초현실주의의 진정한 사
도였던 달리는 쉽게 길들여지지 않았다. 달리는 『어느 천재의 일기』에 다음과 같
이 썼다. "내 작품을 처음 본 브르통은 분변학적인 요소에 두려움을 느꼈다. 놀라
웠다. 나는 똥으로 데뷔한 것이다. 심리적으로 말해, 이것은 내게 황금을 가져다
줄 행운의 전조로 해석할 수 있었다. 나는 분변적인 요소가 이 운동에 부를 가져
다줄 것이라고 초현실주의자들을 납득시키려 애썼다. 황금알을 낳는 암탉, 다나
에의 내장에 대한 망상, 그림형제의 동화 등 여러 시대 여러 문화의 도상을 끌어
대기도 했으나, 성과가 없었다. 아무도 나를 믿으려 하지 않았다. 그때 나는 결심
했다. 아량 있게 권한 똥을 마다한다면 그 보물을 나 혼자서 갖는 수밖에 없다.
20년 뒤에 앙드레 브르통이 내 이름으로 만든 아나그램, '돈을 탐내는 자(Avida
Dollars)'는 그때 예고되어 있었다."

아메리카의 시詩(우주적 경기자)
Poetry of America (The Cosmic Athletes)
1943년, 캔버스에 유채, 116×79cm
피게라스 타운홀.
갈라–살바도르 달리 재단에 영구 대여

카탈루냐의 기억과 미국의 발견이 혼합된. 그러나 백
인에 대한 흑인의 승리와 아프리카의 쇠퇴를 가장 먼
저 예감한 그림으로서, 그것을 흐느적거리는 빈 껍질
로 축소시켜 표현했다. 팝아트나 앤디 워홀보다 20년
앞서 코카콜라 병이 처음 등장한다.

빵 바구니
빵 바구니
The Basket of Bread
1945년, 합판에 유채, 33×38cm
피게라스, 갈라–살바도르 달리 재단

일상적인 요소에 서사적인 차원을 부여하는 훌륭한 예이다. 빵의 이미지는, "자신이 무엇을 하는지는 몰라도 무엇을 먹는지는 알고 있는" 작가의 전 작품에 걸쳐 중요한 자리를 차지한다. 달리는 말한다. "나의 목적은, 선조에 의해 잃어버린 기술을 회복해서 폭발 전의 대상을 안정된 상태에 이르게 하는 것이다."

갈라가 옳았다. 달리 작품의 분변 요소는 어느 정도 묵인되기는 했지만 금기가 많았다. "가족이 금지했던 일들이 여기서 다시 금지되었다. 피는 용납되었다. 똥을 약간 그려넣는 것도 괜찮았다. 그러나 단독으로 그릴 수 없었다. 성기를 묘사하는 것은 용납이 되면서도, 항문 이미지는 안 되었다. 항문을 비난하다니! 레즈비언은 환영했지만 남색은 안 되었다. 꿈속에서처럼 사디즘이나 우산, 재봉틀은 마음껏 사용할 수 있었지만, 종교적인 것이나 심지어 신비로운 천지만물도 절대 안 되었다. 전혀 불경하게 보이지 않더라도 단지 라파엘로의 성모라는 이유로 금지되었다."

달리는 초현실주의자들에게 이의를 제기한 것을 자랑하면서, 그들의 '입맛'과는 완전히 다른 아이디어나 이미지를 받아들이게 만드는 방법을 고민했다. 그리고 '지중해식 편집광적 위선'을 이용했다. 달리는 도착적인 경향이 있는 자신만이 그것을 사용할 수 있다고 생각했다. "그들은 항문을 싫어했다! 나는 이왕이면 마

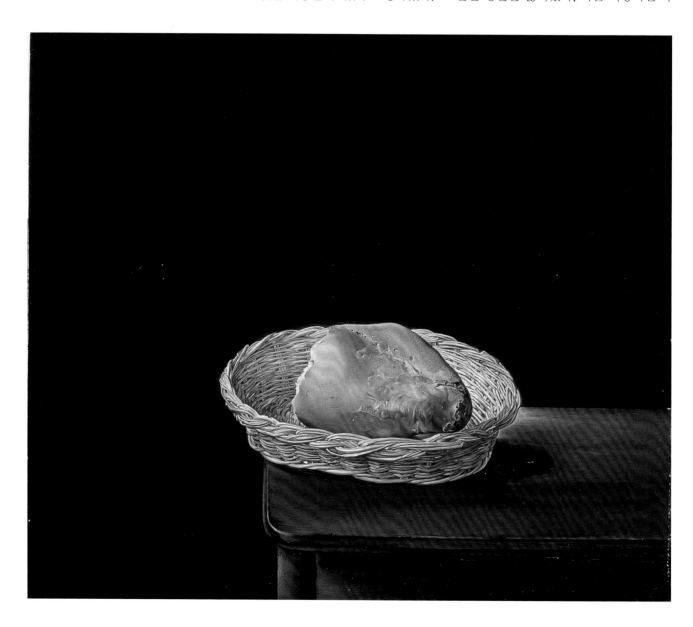

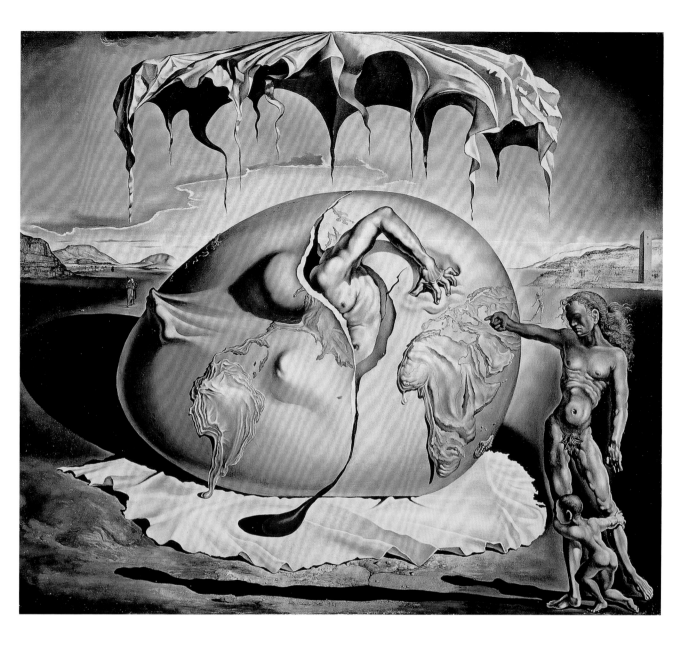

새로운 인간의 탄생을 지켜보는 지정학적 아이
"Geopoliticus" Child Watching the Birth of
the New Man
1943년, 캔버스에 유채, 44.5×52cm
세인트피터즈버그, 살바도르 달리 미술관

섬세한 색으로 그려진 알 속 자궁의 내부세계.

키아벨리풍으로 교묘히 위장하여 슬쩍 끼워 넣었다. 초현실적인 대상을 그릴 때
마다 그것은 항문을 상징하게 되었다. 그래서 나는 순수하고 수동적인 자동기술
법에 반대되게, 또한 마티스 등의 추상 흐름의 열정에 반대되게 메소니에의 기법
을 전복시키는 나의 초반동적인 유명한 방법, 편집광적 비평분석을 이용했다. 또
한 원시적인 오브제의 유행에 대한 반격으로, 디오르와 함께 수집한 것 중 '새로
운 패션'으로 부활시킬 모던 스타일의 극도로 세련된 오브제 하나를 뽑아냈다."

　　이런 태도는 수많은 도발행위의 기원이 되었다. 그 하나의 예가 목발에 의지
한 3미터 길이의 엉덩이에 레닌의 얼굴을 한 〈윌리엄 텔의 수수께끼〉(29쪽)이다.
실망스럽게도 이 작품은 초현실주의자 친구들을 화나게 하지 못했다. "그러나 이
실패로 용기를 얻었다. 나는 불가능에 도전했다. 따뜻한 우유가 들어 있는 컵을
장식한 '생각하는 기계'에 분개한 것은 아라공뿐이었다. '달리, 이건 지나쳤어! 이

제부터 우유는 실업자 가족의 아이들에게 주는 거야!' 아라공은 분노했다." 아라
공이 덫에 걸려듦으로써 달리가 1점을 얻었다. 달리는 크게 기뻐하며 이 기회를
이용하여 공격을 계속했다. "브르통은 동료들 중 공산주의 일파에 반계몽주의적
인 위험이 있음을 간파하고 아라공과 부뉴엘, 우니크, 사둘 등의 추방을 결정했
다. 나는 르네 크레벨만이 진짜 공산주의자라고 생각했다. 크레벨은 아라공이 주
창한 '정신적 중용'의 무리를 따르지 않기로 결심하고, 얼마 후 자살했다. 전후의
이데올로기와 지성 사이의 극적인 모순을 해결할 가능성이 없다는 사실에 절망
한 것이다. 크레벨은 세 번째로 자살한 초현실주의자였다. 당시 『초현실주의 혁
명』 제1호에서 제기한 「자살만이 해결책인가?」 하는 질문에 대한 나의 대답은 '아
니다'이다. 내가 비합리적인 활동을 계속하게 된 결정적인 이유가 바로 이 대답
이었다." 하지만 브르통의 눈에 더 심각하게 비친 것은 달리의 정치적 성향이었다.
그의 시각은 사람들을 놀라게 하고, 초현실주의자들의 명성을 위태롭게 하는 괘씸
한 것이었다. 달리는 관습이나 전례, 호사, 왕보다 위엄 있는 군대 등을 유지하는
엘리트나 권력구조, 허례와 공공행사 제도를 좋아했다. 민주주의보다는 군주제나
전체주의가 더 매혹적인 것은 분명했다. 달리는 초현실주의가 기적의 기운에 휩싸
이길 원했고, 정치적 좌파가 오로지 빵과 버터에 대한 평범한 질문들만 염두에 둔
다는 사실을 받아들이기를 거부했다. 달리는 자신이 정치에 전혀 관심이 없으며,
그것이 원시적이고 형편없는, 심지어 위협적인 것임을 알았다고 소리 높여 말했
다. 한편, 그는 종교의 역사, 특히 가톨릭에 대해 연구했는데, 그것을 '완벽한 건축
적 구조'라고 보았다. "아주 큰 부자들은 항상 강한 인상을 주었다"라고 그는 초
현실주의자들에게 고백했다. "포르트 리가트의 어부들처럼 아주 가난한 사람들
도 똑같이 강한 인상을 주었지만 보통 사람들은 전혀 그렇지 못했다." 그는 초현
실주의자들이 "매일 밤낮으로 대단찮은 부르주아와 사교계 사람들, 적당치 않은
무리들을 모두 끌어들이는 것을 유감으로 생각했다. 대부분의 사교계 사람들은
지적이지 못했지만 그 부인들은 내 마음처럼 딱딱한 보석을 지니고, 희한한 향수
를 뿌렸으며, 내가 혐오하는 음악을 즐겼다. 나는 언제나 순진하고 약삭빠른 카
탈루냐의 시골뜨기였고 오만불손했다. 벌거벗은 사교계 여인이 온통 보석으로
치장하고 화려한 모자를 쓴 채 내 더러운 발 앞에 엎드리는 엽서풍의 이미지를
마음속에서 지울 수가 없었다. 그것이 내가 진짜 원하는 것이었다!"

여장을 한 히틀러를 몽상한 것이나, 만(卍)자를 단 '히틀러의 유모'를 그린 것
도 분명 순수한 의도라고는 말할 수 없다. 초현실주의자 친구들은 히틀러에 대한
집착이 비정치적이며, 물의를 일으킨 이미지가, 실은 윌리엄 텔이나 레닌을 그린
그림과 마찬가지로 블랙유머에 불과하다고 생각하지 않았다. 당시 작품에는 '백
조, 고독, 과대망상광, 바그너주의와 히에로니무스-보스주의' 같은 모티프가 이
용되어 있기 때문에 〈나르시스의 변형〉(52-53쪽), 〈코끼리를 나타내는 백조〉(1937),
〈호메로스 예찬〉(66-67쪽) 같은 작품들이 히틀러의 마음에 들었을 것이라고 비난
하는 사람도 있다. "나는 항상 제복에 꽉 조여진 히틀러의 부드럽고 살진 등에 매
혹되었다. 어깨에서 허리에 이르는 가죽띠를 그리려고 할 때마다 군복 속 히틀러

구운 베이컨이 있는 부드러운 자화상
Soft Self-Portrait with Grilled Bacon
1941년, 캔버스에 유채, 61×51cm
피게라스 타운홀,
갈라-살바도르 달리 재단에 영구 대여

달리는 이 그림을 '반(反)심리학적 자화상'이라고 설명
했다. "내부의 영혼을 그리는 대신 오로지 외부만을, 내
자신의 장갑이나 외피만을 그리고 싶었다." 물론 개미
와 구운 베이컨으로 되어 있어서 냄새가 나긴 하지만,
이 장갑은 먹을 수 있다.

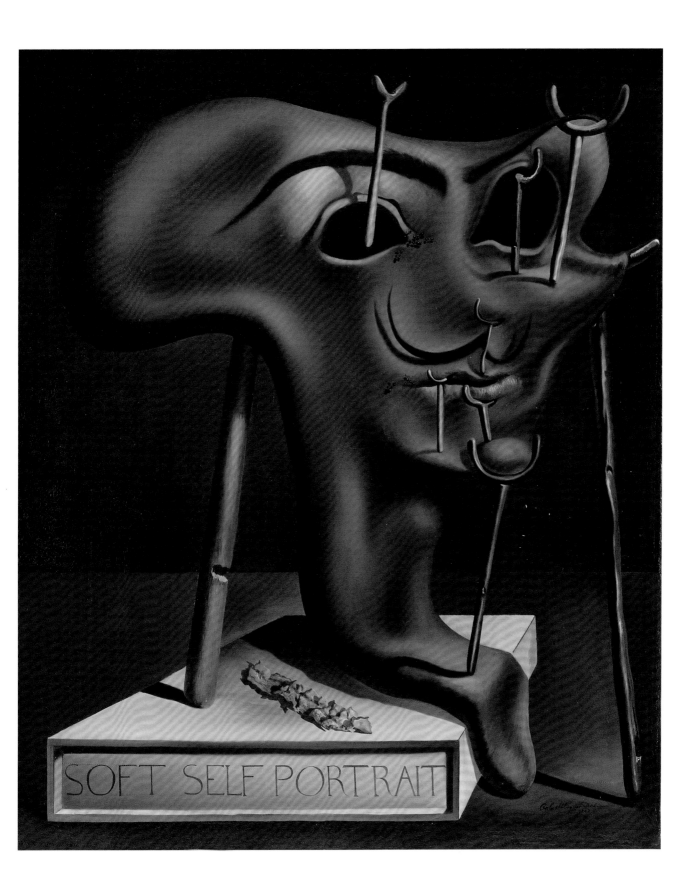

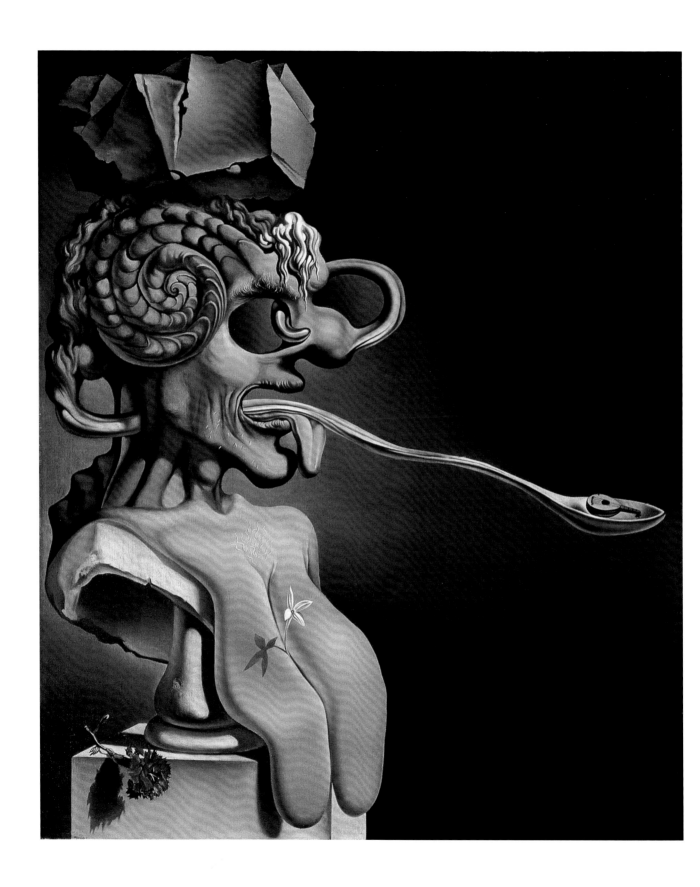

의 부드러운 살이 나를 바그너풍의 황홀경에 끊임없이 취하게 했다. 그러면 심장이 방망이질 치고, 사랑을 나눌 때도 경험하지 못한 극도의 흥분상태를 느꼈다"라고 달리는 스스로를 변호했다. "나는 히틀러를, 전쟁을 일으키고 영웅답게 패배하는 강박관념에 사로잡힌 완전한 마조히스트로 보았다. 한마디로 말하면 그는 우리 그룹이 찬성하던 '무보상행위론'의 하나를 실행하려 했다. 초현실주의자의 시각에서 히틀러의 신비한 매력을 보려는 나의 고집과, 초현실주의에 사디즘적인 요소와 종교적인 의미를 부여하려는 완고함(자동기술법과 고유의 나르시시즘을 위협한 나의 편집광적 비평분석에 의해 격화된)이 대립했다. 그 때문에 나는 브르통을 비롯한 그의 친구들과 수없이 논쟁을 벌였다."

사실 그들은 단순한 논쟁의 단계를 넘어섰다. 그룹에게 호출됐을 때 달리는 몸이 불편하다며 입에 체온계를 물고 나타나서는, 독감에 걸렸다며 스웨터와 머플러로 몸을 감싸고 있었다. 브르통이 고발문을 읽고 있을 때, 달리는 계속 체온을 재곤 했다. 그리고 반격에 나서, 옷을 하나씩 벗었다. 스트립쇼를 하면서 준비한 연설문을 읽은 것이다. 히틀러에 대한 집착은 단지 편집광적인 것일 뿐이고, 본질적으로 비정치적임을 이해해달라고 호소했다. 자신은 절대로 나치가 될 수 없다고 하며, "왜냐하면 만약 히틀러가 유럽을 정복했다면, 독일에서처럼 나같이 히스테리를 가진 사람은 타락한 자로 분류되어 숙청됐을 것이다. 내가 히틀러를 유약한 정신이상자처럼 묘사한 것은, 어떤 경우에도 나치로 하여금 성상파괴란 이유로 나를 파멸시키기에 충분하기 때문이다. 비슷한 이유로, 히틀러가 프로이트와 아인슈타인을 독일에서 쫓아내서 나는 더욱 열광하게 되었다. 그것은 히틀러에 대한 나의 관심이 순수하게 내 자신의 광기에 초점을 맞춘 것이며, 나의 불균등한 재난의 기준을 깨닫게 해준 것에 불과하다는 것을 말해준다"라고 말했다.

밀레의 〈만종〉(34쪽)을 꿈꾸듯 히틀러를 꿈꾼 것은 잘못이었을까? 달리가 "내 생각에 히틀러는 고환이 네 개이고 포피(包皮)가 여섯 개이다"라고 논쟁에서 말하자 브르통은 화가 나서 소리쳤다. "언제까지 히틀러를 갖고 신경에 거슬리게 할 셈인가?"그러자 달리는 놀랍게도 "오늘 밤 만약 당신과 내가 사랑을 나누는 꿈을 꾼다면 내일 아침에 바로 우리의 체위 중에 가장 멋진 것을 아주 자세하게 그리겠소"라고 대답했다. 브르통은 얼어붙었고, 이를 악문 채 격노해서 중얼거렸다. "나라면 그러지 않을걸세, 친구." 두 사람의 경쟁심과 누가 더 우위에 있는가 하는 권력에 대한 고투를 극명히 보여주는 예이다.

이 잊지 못할 대화 뒤로 달리는 재판 전문용어로 된 제명 통지를 받았다. "달리는 히틀러의 파시즘을 찬미하는 등 비난받아 마땅한 반혁명적 행위를 해왔다. 따라서 아래에 서명하는 사람은, 파시스트 분자인 달리를 초현실주의 운동에서 제명하고, 온갖 수단을 사용하여 공격할 것을 제안한다." 제명을 당했지만 달리는 초현실주의 시위와 전시에 계속 참여했고, 결국 초현실주의 운동은 브르통이 예상했던 대로 달리의 대중적 영향력에 의지하게 되었다. 이 초현실주의의 교주는, 달리가 편집광적 비평방법으로 초현실주의자들에게 가장 우선적인 방편을 제공했다는 것을 인정해야 했다. 철저한 순수주의자인 앙드레 티리옹조차 이렇

21세기 파블로 피카소의 초상(천재들의 초상화 시리즈 중의 하나: 호머, 달리, 프로이트, 크리스토퍼 콜럼버스, 윌리엄 텔 외)
Portrait of Pablo Picasso in the Twenty-first Century (One of a series of portraits of Geniuses: Homer, Dali, Freud, Christopher Columbus, William Tell, etc.)
1947년, 캔버스에 유채, 65.5×56cm
피게라스 타운홀.
갈라-살바도르 달리 재단에 영구 대여

달리에 따르면 피카소는 아름다움보다 추함을 연구했다. 피카소의 광신적 지성주의는 코로 나오면서 스푼이 되어 모든 것을 퍼올리는 뇌에 의해 버려졌다.

피카소
Picasso
1947년, 목탄
개인 소장

달리는 이 재기 넘치는 동포의 공산주의 성향을 놀렸다. 이 그림에 그는 다음과 같은 자막을 넣었다. "피카소는 공산주의자이다. 나 역시 아니다."

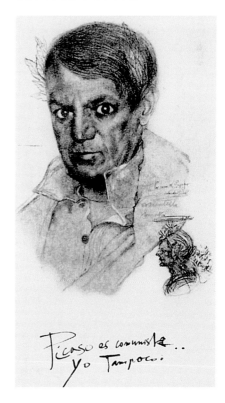

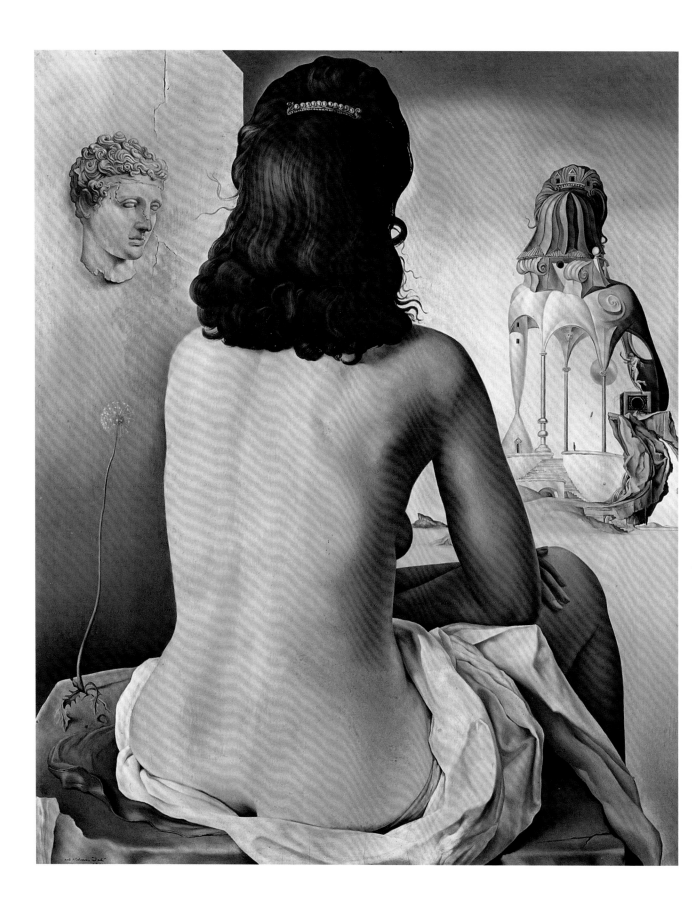

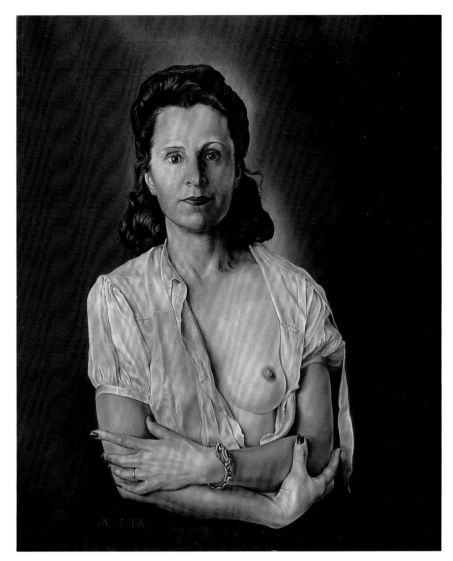

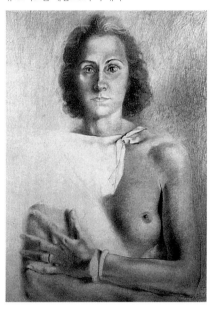

갈라리나
Galarina
1945년, 캔버스에 유채, 64×50cm
피게라스, 갈라–살바도르 달리 재단

갈라의 초상
Portrait of Gala
1941년, 종이에 연필, 63.9×49cm
로테르담, 보이만스 반 뵈닝겐 미술관,
뉴 트라브존 재단으로부터 대여

게 말했다. "달리는 초현실주의 그룹의 생명과 사상의 진화에 크게 기여했다. 여기에 반대하는 이들은 진실을 말하고 있지 않거나, 아무것도 이해하지 못한 것이다. 그가 가톨릭으로 향한 것은 분명 유감이지만, 1950년대의 훌륭한 화가인 것은 틀림없는 사실이다. 모든 것을 제쳐두고라도, 그의 작품에서는 훌륭한 장인정신과 놀라운 발명의 재능, 그리고 유머와 연극적 감각이 끊임없이 보인다. 초현실주의는 그의 작품에 막대한 빚을 지고 있다."

도대체 달리의 '편집광적 비평방법'이란 무엇인가? 그는 자신의 독창적인 논문 「비합리성의 정복」(1935)에서 이렇게 설명한다. "회화 영역에서의 내 야망은 구체적인 비합리적 이미지를 정밀한 제국주의적 열광으로 물질화하는 것이다. 그 이미지들은 논리적인 직관이나 합리적인 메커니즘에 의해 일시적으로 설명될 수 없고, 축소할 수도 없는 것이다." 그는 "편집광적 비평행위란, 착란 현상의 설명적인 비평 연상에 기초하는, 비합리적인 지식 표현의 자연스러운 방법이다"라고 강조한다. 이 현상들은 이미 체계적인 구조로 되어 있고, "단지 비평적인 조정 뒤

라파엘로는 포르나리나를 그렸고 달리는 갈라리나를 그린다. 〈갈라리나〉에서 승리의 이브인 그녀는 길들인 뱀을 손목에 두르고 있다. 그녀의 팔 자세는 '빵 바구니'가 되고 유방 한쪽은 빵의 끄트머리가 된다. 마침내 〈나신의 내 아내〉에서 그녀는 마치 개미가 속을 파먹은 곤충처럼 투명한 건축물로 변형된다. 그녀 몸의 구멍을 통해 달리는 하늘을 볼 수 있었다. "순수함에 이르고 싶을 때마다 나는 육체를 통해 하늘을 본다……."

62쪽
자신의 육체가 계단, 기둥의 세 척추, 하늘 그리고 건축물이 되어가는 것을 보는 나신의 내 아내
My Wife, Nude, Contemplating her Own Flesh Becoming Stairs, Three Vertebrae of a Column, Sky and Architecture
1945년, 나무 패널에 유채, 61×52cm
개인 소장

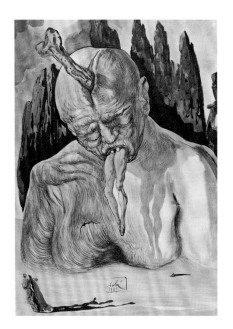

논리학자 악마−루시퍼. 단테의 『신곡』을 위한 삽화
A Logician Devil−Lucifer. Illustration for Dante's "Divine Comedy"
1951년, 연필과 수채, 크기 미상
개인 소장

"종교예술이 타락한 이 시대에는, 신자가 아닌 천재가 천재성이 결여된 신자들보다 낫다."

에 객관적인 것이 된다." 편집광적 비평방법의 가능성은 오로지 '강박적 사고'에서 탄생한다. 달리의 결론은 방향 전환 같지만 사실은 경고였다. "소비사회와 음식 습관의 유전적 욕구와의 관계, 이 헤아리기 어려운 환영 속에 숨겨진 것은, 핏방울이 떨어지는 비합리적인 구운 고기와 다를 바 없다. 이 유명한 고깃덩이가 우리를 먹어치우는 것이다." 후에 미국 팝아트에서는 사람을 먹는 이 고깃덩이를 수용하여, 워홀, 재스퍼 존스, 올덴버그, 웨슬만 등이 코카콜라 병이나 캠벨 수프 깡통, 플라스틱 여인상을 노래한다.

〈아메리카의 시〉(54쪽)는 달리의 신세계 정복뿐 아니라 그의 예지적이고 편집광적인 비평방법의 화신을 표현한 것이다. 이상화된 어린 시절의 기억과, 제2차 세계대전 동안 안식처로 삼은 신대륙에서의 발견이 혼합되어 있다. 암푸르단 평원의 흔적과 피초트 지방의 탑, 카다케스 시골의 언덕과 크레우스 곶의 해변이 북미의 사막지역과 동화되었다. 새로운 풍경을 그릴 때는, 그것이 아무리 이국적이더라도 달리는 항상 자신의 기억 위에 그렸다. 영원까지 뻗어 있는 광활한 사막 저 멀리 여인의 윤곽이 보인다. 앞쪽의 두 남자 형상은 난폭한 미식축구 선수의 몸놀림이다. 검은 옷과 흰 옷을 입은 두 선수가 서로 마주하고 있는데, 모자와 옷은 이탈리아 르네상스의 의상을 생각나게 한다. 검은 옷을 입은 인물은 절체인 형처럼 보인다. 텅 빈 머리와 솜을 채워 넣은 몸에서 코카콜라 병이 나오고, 그것이 썩기 시작하면서 검은 액체가 흐른다. 흰 옷을 입은 인물은 새로운 아담인데, 집게손가락 끝에 미래세계의 알을 올려놓은 미래의 인간을 탄생시키고 있다.

달리에 따르면, 이 지극히 도덕적인 작품은 위대한 투쟁을 예감하는 그림에 속한다. 승리를 거둔 검은 아메리카는 자신의 백색 형제의 피할 수 없는 자멸을 목격하기를 거부한다. 사실 달리는, 전쟁 이후 흑백단체 사이에 일어난 분규와 아프리카의 쇠퇴를 예감한 듯하다. 이것은 숙명의 시간을 나타내는 시계가 있는 장려한 무덤의 탑 정면에 늘어진 지도처럼 매달려 있다. 달리에게는 코카콜라 병도 어떤 예감을 주었다. 로베르 데샤른에게 지적했듯이, 그는 앤디 워홀보다도 20여 년 앞서서 사진같이 정확하게 그것을 그리고 있다. 이 카탈루냐 화가를 발견하기 전까지 미국의 팝아트 작가들은, 자신들이 무명의 평범한 오브제를 사용한 최초의 사람들이라고 생각하고 있었다. 미국을 여러 번 방문하면서 미국인들의 활기찬 삶을 반영한 결과 달리가 얻은 통찰은 두 미식축구 선수로 표현되었고, 다음과 같은 말로 요약되었다. "미국인들이 가장 좋아하는 것은 피이다. 여러분은 역사적으로 위대한 미국 영화를 보았을 것이다. 언제나 지극히 사디즘적인 방식으로 주인공이 두드려 맞는데, 거기에서 진정한 피의 흥분을 느끼는 것이다! 둘째로는 부드러운 시계이다. 왜냐고? 미국인들은 끊임없이 시간을 확인하니까. 그들은 항상 서두르며 그들의 시계는 매우 뻣뻣하고 거칠고 기계적이다. 그래서 달리가 처음으로 부드러운 시계를 그리자마자 바로 성공하게 된 것이다! 매분 매초 벗어날 수 없는 삶의 연속을 보여주고, 할 일을 숨 막히게 상기시키던 이 가공할 물건이 갑자기 카망베르 치즈처럼 부드러워진 것이다. 그러나 미국인이 가장 열광하는 것은 아이들이 학대당하는 것을 보는 것이다. 왜? 미국의 유명

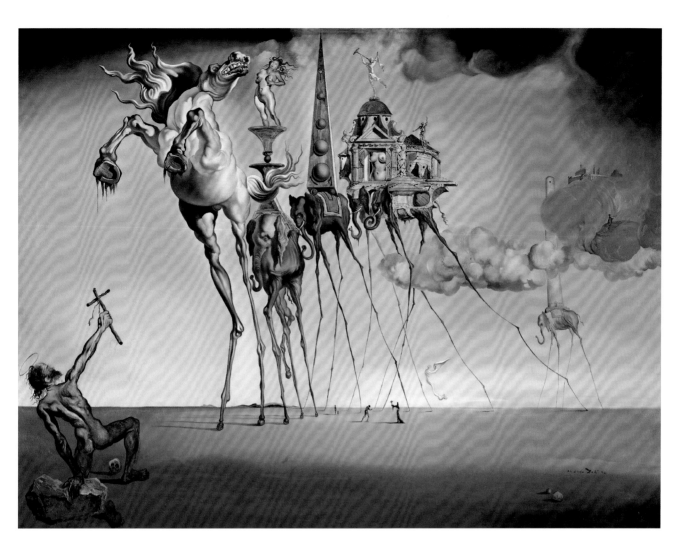

한 심리학자에 의하면, 아이를 학대하는 행위는 사람의 심층에 잠재한 기호이다. 아이가 지긋지긋하기 때문에, 그들의 리비도는 그 꿈의 우주적 표면을 덮을 만큼 도착(倒錯)하고 있는 것이다. 만약 미국인들이 피의 향연을 좋아하고, 어린이들의 대량학살과 진짜 프랑스산 카망베르 치즈처럼 녹아 흐르는 늘어진 시계를 좋아한다면, 그것은 그들이 물질의 불연속성을 상징하는 정보의 '점(點)'을 좋아하기 때문이리라. 이것이 오늘날의 팝아트가 정보의 '점'으로 이루어져 있는 이유이다."

　　편집광적 비평방법의 결과로, 그 시기의 작품은 모두 달리가 밀접하게 따랐던 현대 형이상학과 과학적인 발견의 영향을 보여준다. 달리의 지시에 따라 필립 할스만이 사진으로 표현한 〈알 속의 달리〉(1942)나 그것을 손으로 그린 〈새로운 인간의 탄생을 지켜보는 지정학적 아이〉(57쪽)는 '환각'과 '과학적 상상력'의 단계였다. 〈구운 베이컨이 있는 부드러운 자화상〉(59쪽)은 후에 〈21세기 파블로 피카소의 초상〉(60쪽)에 그대로 반영되었다. 달리는 자신의 〈부드러운 자화상〉을 '반(反)심리학적 자화상'이라고 설명했다. "내부의 영혼을 그리는 대신 오로지 외부만을, '내 자신의 장갑'이나 외피만을 그리고 싶었다. 물론 개미와 구운 베이컨으로 되어 있어서 냄새가 나긴 하지만, 이 장갑은 먹을 수 있다. 다른 사람들이 나를 먹을 수

성 안토니우스의 유혹
The Temptation of St. Anthony
1946년, 캔버스에 유채, 89.5×119.5cm
브뤼셀, 벨기에 왕립미술관

달리는 천체에 닿기 위해 지구를 떠나려는 참이다. 천국과 속세를 중재하는 차원은 허약한 다리를 한 코끼리로 체현된다. 이것은 신비주의적 입자 회화 직후 발전된 공중부양 주제를 소개한다.

66-67쪽
호메로스 예찬(갈라의 낮잠)
Apotheosis of Homer
(Diurnal Dream of Gala)
1945년경, 캔버스에 유채, 63.7×116.7cm
뮌헨, 바이에른 국립회화컬렉션,
피나코테크 데어 모데르네

"이것은 극도로 구체적인 이미지로밖에 표현할 수 없는 모든 것에 대한 승리이다. 초현실주의자들에게는 다소 바그너적이었다……."

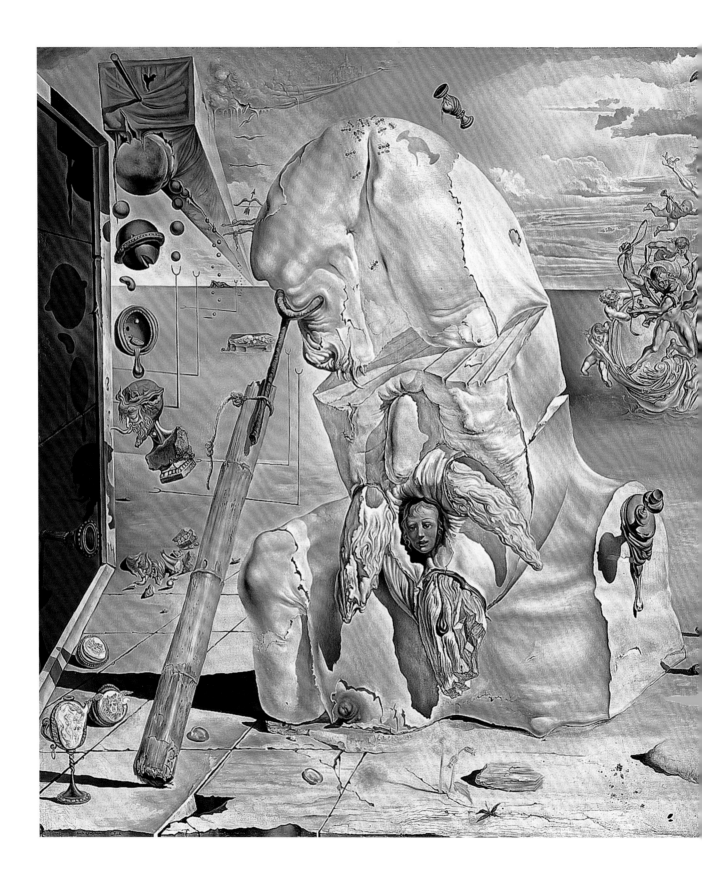

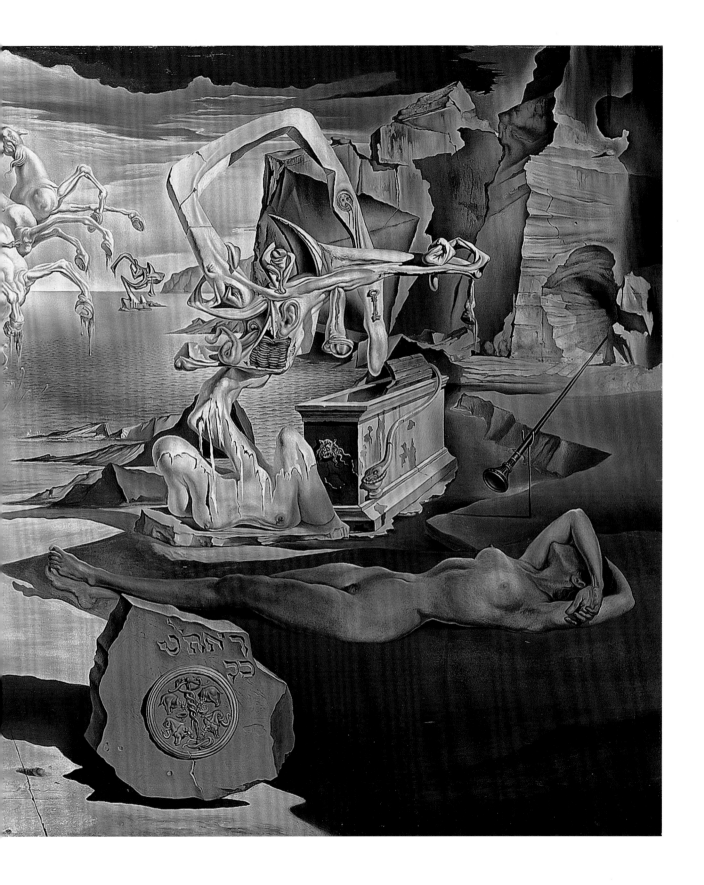

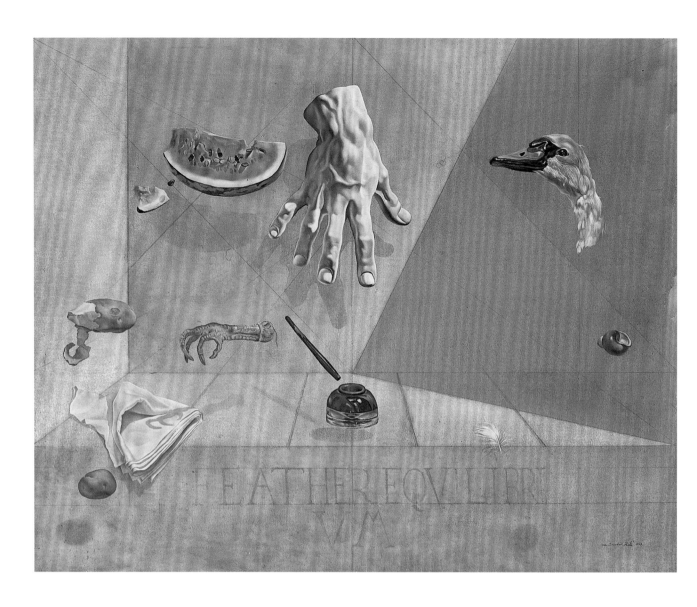

백조 깃털의 원자 내 평형
Intra-Atomic Equilibrium of a Swan's Feather

1947년, 캔버스에 유채, 78×97cm
피게라스, 갈라-살바도르 달리 재단,
살바도르 달리 유증

네로의 코의 비물질화
Dematerialization Near the Nose of Nero

1947년, 캔버스에 유채, 76.5×46cm
피게라스, 갈라-살바도르 달리 재단,
살바도르 달리 유증

달리는 예술의 전통을 언급하면서 빠르게 움직이는 정물과 건축학적 구성의 시기인, 신비적인 '과학적 상상력'의 시기로 접어든다. 그것은 과학에 의해 발견된 원자의 존재와 원자 내의 평형을 보여준다.

있도록 항상 나 자신을 바쳐서 우리 시대에 촉촉하게 자양분을 주기 때문에 나는 가장 너그러운 화가이다." 어떻게 보면 그리스도 또한 그러지 않았을까? 달리의 〈21세기 파블로 피카소의 초상〉은 '파블로 피카소의 공식적인 편집광적 초상화'라고도 부를 수 있을 것이다. 일화의 형태로 피카소의 태생을 표현하는 민속적 요소를 모았기 때문이다. 달리는 피카소의 흉상을 좌대 위에 올려놓음으로써 동포의 명성에 경의를 표했다. 현대회화에 대한 책임이라는 무거운 돌을 지고 있던 피카소의 영향과 자양분은 유방으로 표현했다. 얼굴은 피카소가 안달루시아와 말라가 출신임을 떠올리게 하는 그리스-이베리아풍의 대리석상의 머리 모양과, 사티로스를 뒤섞어 표현했다. 카네이션과 재스민, 그리고 기타를 더해 이베리아의 민속을 확실히 보여준다. 피카소가 죽은 직후, 달리는 이 유명한 집시에게 다음과 같은 말을 바쳤다. "피카소 작품의 마법은 낭만적인 그의 본성에서 비롯되었다. 즉, 그것은 모든 것을 뒤집은 것에 의존하는데, 내 경우에는 전통을 축적하는 방법으로만 그것을 얻을 수 있다. 나와 피카소는 완전히 다르다. 왜냐하면 그

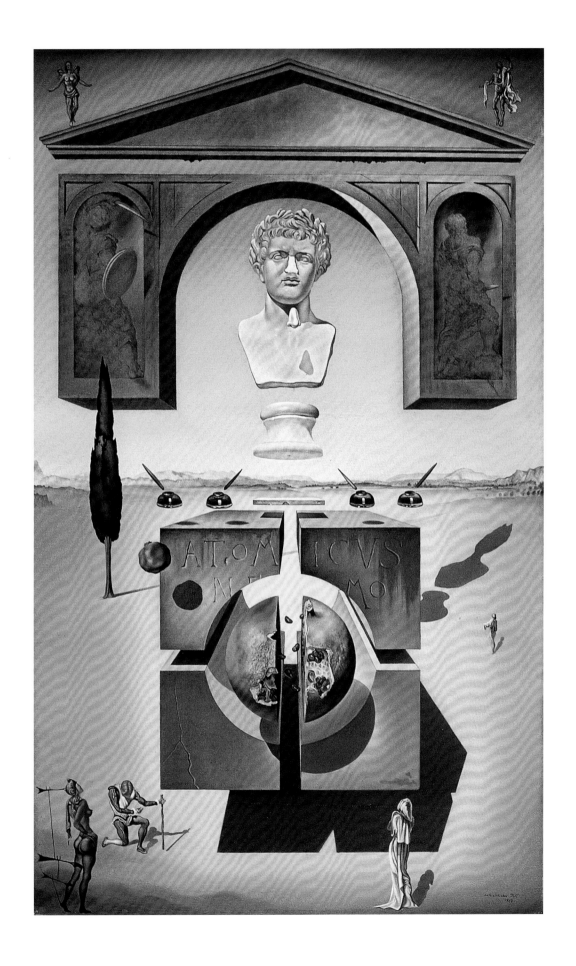

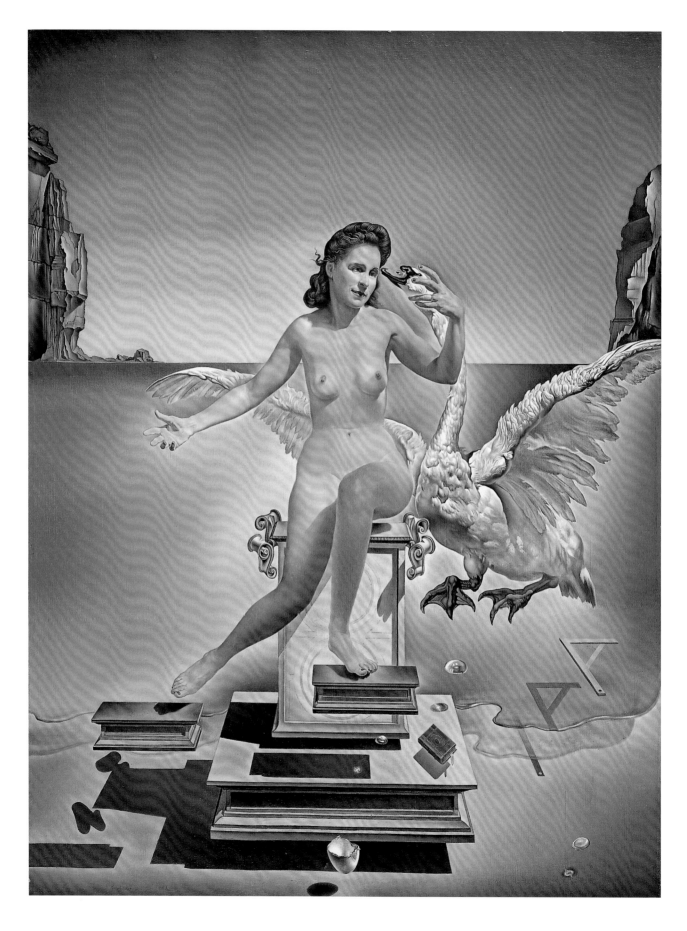

원자의 레다
Leda Atomica

1947−49년, 캔버스에 유채, 61×46cm
피게라스, 갈라−살바도르 달리 재단

달리는 갈라와 자신이 열망했던 절대적인 것에 대한 세
속적인 모험담을 계속한다. "〈원자의 레다〉는 우리 삶
에서 중요한 그림이다. 그 속의 모든 것이 서로 닿지 않
은 채로 정지해 있다. 바다도 땅에서 약간 떨어져 정지
되어 있다."

천구의 갈라테아
Gala Placidia (Galatea of the Spheres)

1952년, 캔버스에 유채, 65×54cm
피게라스, 갈라−살바도르 달리 재단

달리에게 이것은 '기쁨의 분출'이자 '무정부적 군주제'이
며 '우주의 조화'였다. 어떤 경우든 그것은, 신비한 평면
위에 표현된 순수의 절정이자 착란적 황홀경을 그린 비
상한 솜씨였다. 모차르트가 말했듯이 '사이렌이 춤추는
천구의 음악'을 듣는 듯하다.

원자 십자가
Nuclear Cross
1952년경, 캔버스에 유채, 31×23cm
개인 소장

빵은 더 이상 음식의 착란이 아니다. 그것은 달리의 종교적인 구성의 초점이자 성체가 되었다. 달리는 설명한다. "포르트 리가트의 지질학적 장점은 〈갈라 성모〉라는 그림에 표현되어 있다. 그녀는 이제, 예수의 몸이 있는 천국의 모습을 보여주는 살아 있는 육체의 신전으로 변했다. 또 다른 신전은 예수의 가슴속에 열려 성스러운 빵이 드러난다."

는 아름다움보다는 추함에 관심을 두었고, 나는 점점 더 아름다움에 관심을 두기 때문이다. 그러나 피카소나 나 같은 위대한 천재의 경우, 추한 아름다움과 아름다운 아름다움은 모두 천사와 비슷한 것이리라." 편집광적 비평방법의 덕을 본 작품 중에는 〈석류 주위를 나는 벌에 의한 꿈, 깨어나기 1초 전〉(4쪽)도 있다. 이 제목만 보아도 알 수 있다. "처음으로, 전형적이고 설명적인 꿈은 우리를 깨우는 무엇인가에 의해 유발된다는 프로이트의 발견이 그림으로 설명되었다. 만약 잠자는 사람의 목으로 막대기가 떨어진다면, 그것은 그를 깨우는 동시에 기요틴이 목으로 떨어지는 장면으로 끝나는 긴 꿈을 유발한다. 마찬가지로, 그림 속에서 윙윙거리는 벌의 소리는 갈라를 깨우는 총검의 끝이 된다. 벌어진 석류는 생물학적 창조 전체를 낳는다. 배경에 보이는 베르니니의 코끼리는 교황의 표지가 있는 오벨리스크를 나른다."

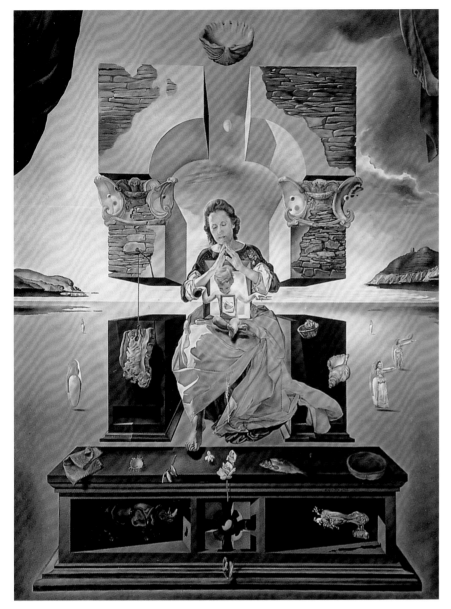

왼쪽
포르트 리가트의 성모
The Madonna of Portlligat
1950년경, 캔버스에 유채, 275.3×209.8cm
후쿠오카 미술관

오른쪽
〈**포르트 리가트의 성모**〉의 두상을 위한 습작
Study for the head of
The Madonna of Portlligat
1950년, 석판화 위에 워시, 37.5×19.4cm
세인트피터즈버그, 살바도르 달리 미술관

〈자신의 육체가 계단, 기둥의 세 척추, 하늘 그리고 건축물이 되어가는 것을 보는 나신의 내 아내〉(62쪽)에 대해 달리는 비슷하게 얘기했다. "내가 다섯 살 때, 개미들이 벌레를 먹어치우고 껍질만 남기는 것을 보았다. 그 구멍 사이로 하늘이 보였다. 순수에 도달하고 싶을 때마다 나는 육체를 통해 하늘을 본다."

달리의 작품 어디에나 등장하는 갈라는 "만날 수 있는 사람 중 가장 특별한 존재였고, 마리아 칼라스나 그레타 가르보와도 비교할 수 없는 슈퍼스타였다. 그들은 가끔이라도 우연히 마주칠 수 있었지만 갈라는 자신을 과시하는 사람이 아니어서, 모습을 보이지 않았기 때문이다. 살바도르 달리와 함께라면 두 가지 상태의 머리를 갖게 된다. 하나는 내 아내 갈라이고 다른 하나는 살바도르 달리이다. 살바도르 딜리와 갈라는 내 신성한 광기를 수하적으로 자제하거나 자극할 수 있는 단 두 존재이다." 달리는 그림 중 하나를 〈갈라리나〉(63쪽)라고 명명했는데,

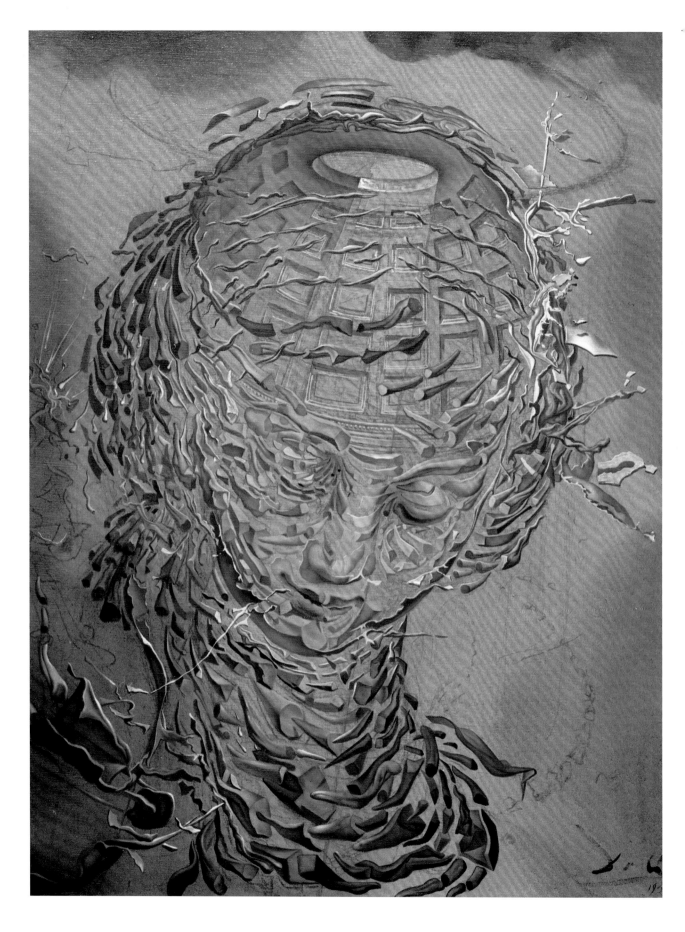

성체 칠리아의 승천
The Ascension of Saint Cecilia
1955년경, 캔버스에 유채, 81.5×66.5cm
피게라스, 갈라―살바도르 달리 재단,
살바도르 달리 유증

그 이유는, "갈라는 내게 라파엘로의 포르나리나와 같다. 전혀 계획하지 않았던 빵이 그림에 다시 등장한다. 엄격하고 빈틈없는 분석은 갈라의 팔짱 낀 팔과 빵 바구니의 가장자리의 비슷함을 드러내고, 유방은 빵의 끝부분 모양이 된다. 난 이미 갈라의 어깨 위에 양고기 두 덩이를 얹은 그림으로 그녀를 삼키고 싶다는 것을 표현한 적이 있다. 그때는 날고기가 내 상상 속에서 중요한 역할을 할 때였다. 요즘은 갈라가 나의 고귀함의 서열에서 높은 자리를 차지하고 있으므로 그녀는 나의 빵 바구니가 되었다."

　　달리는 이번만은 자신의 작품을 겸허하게 묘사했다. "내가 인생의 혼란스럽고 악마적인 육체의 운명을 통해 내내 얻으려고 했던 것은 천국이었다. 천국! 그것을 아직도 이해 못한 자들이여, 불쌍한지고! 탈모한 여인의 겨드랑이를 처음 보았을 때 나는 천국을 찾고 있었다. 내 목발로 썩고 벌레 먹은 고슴도치를 휘저 있을 때도 내가 찾고 있던 것은 천국이었다. ……천국이란 무엇인가? 갈라, 당신은 현실이야! 천국은 위나 아래, 좌우 아무데서나 찾을 수 있는 것이 아니다. 천

파열된 라파엘로풍의 두상
Exploding Raphaelesque Head
1951년, 캔버스에 유채, 43.2×33.1cm
에든버러, 스코틀랜드 국립미술관

달리는 지식의 한계를 초월했다. "사이클로트론이나 인공두뇌 계산기보다도 강력하게 순간적으로 현실의 신비를 꿰뚫을 수 있다. 나의 황홀경! …… 내 것은 아빌라의 성 테레사! …… 스페인 신비주의가 부활함에 따라, 나 달리는 우주의 조화를 설명하는 것과 모든 물질의 영혼을 보여 주는 것에 내 작품을 바칠 것이다."

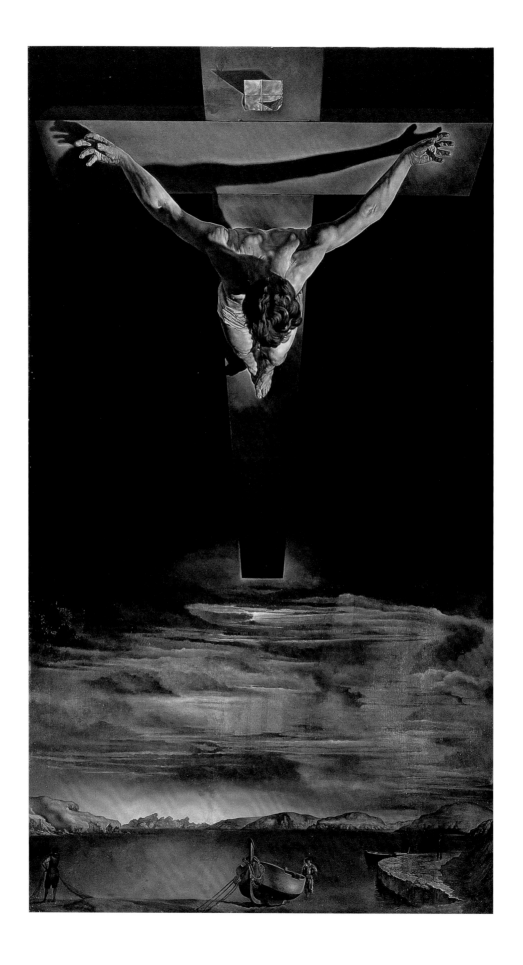

국은 바로 믿음을 가진 사람의 가슴속에서 찾을 수 있다. 추신, 지금 이 순간에 난 믿음을 갖고 있지 않아서 천국을 갖지 못한 채 죽게 될까 봐 두렵다."형이상학적 생각에 깊이 몰두했음에도, 달리는 많은 돈을 벌었다. 미국의 활력은 자양분이 되었다. 말하자면 완벽한 식이요법이었다. 그는 보석이나 주거공간을 디자인하고 대형 백화점의 쇼윈도 장식을 맡기도 했다. 「보그」나 「하퍼스바자」 같은 유명한 잡지를 위해 일하기도 하고, 발레 무대를 디자인하거나 삽화를 출판하면서, 영화 제작에 일조하기도 했다. 그러면서 비합리성의 획득을 이야기하기보다는 현실성을 획득하는 것에 대해 말하곤 했다. 「아트 뉴스」에 심술궂은 기사가 실렸다. "달리가 무의식보다 의식의 영역에 주목한다는 가능성을 배제할 수 없다. 만약 이것이 사실이라면, 그 무엇도 그가 20세기의 가장 위대한 전통화가가 되는 것을 막지 못할 것이다." 그러나 달리의 변화를 자신보다 더 잘 아는 사람은 없었다. "신비주의자가 되는 것과 그림을 잘 그리게 되는 것이 한때 초현실주의자였던 이에게 일어날 수 있는 가장 위험한 일일 것이다. 나는 이런 종류의 창조적인 힘을 둘 다 부여받는 축복을 받았다. 카탈루냐는 세 명의 위대한 천재를 낳았는데, 『자연신학』 저자인 레몽 드 세본드와 지중해식 고딕의 창시자인 가우디, 그리고 새로운 편집광적 비평 신비주의의 창시자이자, 기독교적 이름이 뜻하는 대로 현대회화의 구세주인 살바도르 달리이다. 달리식 신비주의의 큰 위기는 기본적으로 우리 시대 과학 분야의 일정한 진보에서 시작한다. 특히 양자물리학의 실체가 지닌 형이상학적 영성과 덜 실질적인 망상, 즉 가장 수치스럽게 흐물거리는 파열과 그것의 일반 형태학 전반에 걸친 절대적인 점성계수의 단계로부터 시작되는 것이다."

달리는 자신이 신비주의로 귀의한 데 대해 자세하게 설명한다. "1945년 8월 6일에 있었던 원자폭탄의 폭발은 큰 충격이었다. 그후 원자는 내 사고의 중심에 자리 잡았다. 이 시기에 그린 많은 장면은 폭발에 대해 들었을 때 뿌리내린 거대한 공포를 표현한 것이다. 나는 세상을 분석하기 위해 편집광적 비평방법을 사용했다. 숨어 있는 권력과 법칙에 대해 지각하고 이해하고 싶었고, 내 것으로 만들고 싶었다. 찬란한 영감은 내가 현실의 핵심을 자유자재로 꿰뚫는 색다른 무기를 가졌음을 나타낸다. 그것은 바로 신비주의이다. 모든 것과 직접 교감하는, 신의 은총과 진실의 은총에 의한 절대적 시각의 심오한 직관적 이해이다. 사이클로트론이나 인공두뇌 계산기보다도 강력하게 순간적으로 현실의 신비를 꿰뚫을 수 있다. 나의 황홀경! 나는 외친다. 신과 인간의 황홀경. 완벽함, 아름다움, 그것의 눈으로 바라볼 수 있는 나의 황홀경! 형식주의, 예술의 관료적인 규칙, 장식적인 표절물, 아프리카 미술의 위트 없는 지리멸렬함에 죽음을! 내 것은 아빌라의 성 테레사! 이런 격렬한 예언 속에서, 르네상스 시대에 회화적인 표현이 이룬 위대한 완벽함과 효력의 의미, 그리고 모던미술의 타락은 믿음의 부족과 회의론의 결과이며, 기계론적인 물질주의의 결과라는 것이 분명하게 드러났다."

이러한 신비주의에 대한 공언은 경험에서 나온 논리적인 결론이었다. 그 뒤 죽을 때까지, 달리는 자신이 공언한 대로 신비주의적인 원칙을 작품에 적용했다. 사람들이 뭐라고 하든, 그 몇 년 동안의 작품 중에서 많은 명작이 나왔다.

〈십자가에 달린 그리스도〉의 드로잉. 십자가에 달린 성 요한(1542-1591)을 토대로 제작
종이에 붉은 초크, 75.7×101.7cm
세인트피터즈버그, 살바도르 달리 미술관

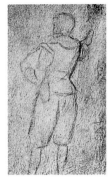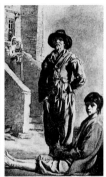

왼쪽
디에고 로드리게스 데 실바 이 벨라스케스
〈브레다의 항복〉을 위한 습작
Study for **The Surrender of Breda**
1635년경, 종이에 목탄, 26.2×16.8cm
마드리드, 국립도서관

오른쪽
루이 르 냉
집 앞의 농부들(부분)
Peasants Before Their House (detail)
1641년경, 캔버스에 유채, 55.2×67.5cm
샌프란시스코, 레지웅 도뇌르 미술관

그리스도(십자가에 달린 성 요한의 그리스도)
The Christ (Christ of Saint John of the Cross)
1951년경, 캔버스에 유채, 204.8×115.9cm
글래스고, 켈빈그로브 미술관 및 박물관

달리는 우주적인 꿈속에서 '원자의 핵'을 보았다. 우주의 통일체는 사실 그리스도 자신이었다. 달리는 삼각형 속의 원으로 도식화한, 십자가에 달린 성 요한의 그림에서 그것을 확신했다. 이 작품에서 보이는 필연적인 전통의 암시는 벨라스케스와 르 냉에 대한 경의를 나타낸다.

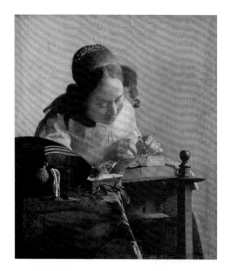

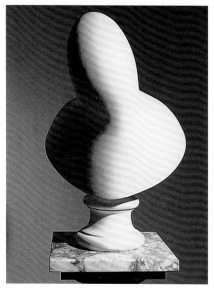

위
요하네스 베르메르
레이스 뜨는 소녀 The Lacemaker
1669-70년경, 캔버스에 유채, 23.9×20.5cm
파리, 루브르 박물관

아래
베르메르의 〈레이스 뜨는 소녀〉의 코뿔소화된 흉상(원작 상태)
Rhinocerotic Bust of Vermeer's "Lacemaker"
(original state)
1955년, 윤을 낸 석고, 50.5×35.4×38.5cm, 개인 소장

79쪽
자신의 순결에게 자동능욕당하는 젊은 처녀
Young Virgin Auto-Sodomized by Her Own Chastity
1954년, 캔버스에 유채, 40×30cm, 개인 소장

발기불능을 두려워하던 달리는, 신비한 코뿔소의 뿔(전설의 유니콘)을 베르메르의 명작, 〈레이스 뜨는 소녀〉를 '꿰뚫어 수박처럼 가르기 위해' 사용했다. 뿔은 이미 〈파열된 라파엘로풍의 두상〉에서 같은 목적을 이룬 바 있다.

〈성 안토니우스의 유혹〉(65쪽)에서 달리는—자신을 전(前) 초현실주의자라고 부르면서도 예전보다도 더 초현실적으로—허약한 다리를 한 코끼리로 체현된 천국과 속세의 중간 차원에 있는 자신의 우주를 소개했다. 유혹은 성 안토니우스에게 여러 가지 형태로 나타난다. 맨 앞의 뒷다리로 선 말은 힘과 감각적인 즐거움을 상징하고, 코끼리들이 그 뒤를 잇는다. 첫 번째 코끼리는 욕정에 사로잡힌 여인이 서 있는 욕망의 잔을 짊어지고 있고, 그 옆에는 로마 시대 조각가 베르니니에게 영감을 얻은 오벨리스크가 있다. 그 뒤에 팔라디오 양식의 건축과 남자 성기 형상의 탑을 나르는 코끼리들이 있다. 멀리 있는 구름에는 엘 에스코리알이 희미하게 보이는데, 그것은 영적이고 속세적인 질서를 표현한다. 달리는 이제부터 고전회화와 원자력 시대, 그리고 강렬한 정신주의라는 세 가지 요소를 통합하는 데 자신을 바치게 된다. "내 아이디어는 독창적이고 풍부했다. 나는 양자이론과, 중력을 정복하려는 양자 사실주의를 회화적으로 풀이하는 데 몰두하기로 했다. 내 형이상학의 여신인 갈라를 찬양하는 〈원자의 레다〉(70쪽)를 그리면서 '부유하는 공간'을 만드는 데 성공했다. 그리고 등장인물과 사물이 마치 외계물체같이 보이는 그림 〈여섯 살의 달리, 자신을 물그림자 아래서 자고 있는 개를 보려고 바다의 표면을 조심스럽게 들어올리는 소녀라고 생각했을 때〉를 그렸다. 나는 물질을 시각적으로 비물질화하고, 그것을 에너지로 바꾸기 위해 정신을 부여했다. 사물은 빛을 발하는 자신의 에너지와 구성 물질의 밀도 덕분에 살아 있는 존재가 된다. 살아 있는 우라늄과 세상의 맥박 속에 있는 광물도 내 작품의 주제가 된다. 나는 믿음이 충실한 자의 가슴속에 천국이 있다는 것을 확신한다. 나의 신비주의는 종교적일 뿐 아니라 원자핵적이고 환각유전적이다. 나는 황금이나 늘어진 시계를 그리는 것, 혹은 페르피냥의 기차역(90쪽)을 떠올리는 것도 똑같은 진리임을 알게 되었다. 나는 운명과 마법을 믿는다."

새로운 연작 중 첫 그림은 두 가지 버전의 〈포르트 리가트의 성모〉로, 1949년 11월 23일에 달리는 그중 작은 그림을 교황 피우스 12세에게 보였다. 가장 잘 알려진 것은 의심할 여지없이, 그리스도가 포르트 리가트 만 위에 우뚝 서 있는 〈그리스도〉(76쪽)이다. 구도는, 지금은 아빌라의 성육신 수도회에 소장되어 있는 드로잉 작품 〈십자가에 달린 성 요한〉에서 영감을 받은 것이다. 배 뒤에 서 있는 사람은 르 냉의 유화 〈집 앞의 농부들〉(77쪽)에서 빌려왔고, 왼쪽 끝에 있는 인물은 벨라스케스의 소묘 〈브레다의 항복〉(77쪽)에서 옮겨왔다. 달리는 이 그림을 이렇게 설명한다. "1950년, 나는 처음으로 우주적인 꿈을 꾸었다. 그 속에서 나는 '원자의 핵'을 표현하는 이미지를 원색으로 체험했다. 이 핵은 곧이어 형이상학적 의미를 갖게 되었다. 나는 그것을 '우주의 통일체' 그리스도라고 생각했다. 다음으로, 카르멜회의 수도사 브루노 덕분에, 십자가에 달린 성 요한의 그리스도를 보게 되었다. 삼각형과 원으로 된 기하학적인 도상을 고안했는데, 이것은 내 경험의 심미적 총체였다. 나는 그 삼각형 속에 그리스도를 그려 넣었다." 때때로 불경스럽고 세속적인 본래 상태로 돌아가는 달리를 아무도 막지 못했다. 에로틱한 착란은 신비주의에 깊이를 더해주었다. "에로티시즘은 신의 영혼을 향한 지

름길이다." 그는 또한 〈자신의 순결에게 자동능욕당하는 젊은 처녀〉(79쪽)를 그림으로써, 누이와의 좋지 않은 관계를 정리했다. 달리를 배격하면 그는 재빨리 되돌아온다. 그는 단언했다. "그림은 사랑처럼 눈에 스며들어 붓으로 흘러나온다. 에로틱한 착란은 나의 항문성교 성향을 격동의 극치로 데려간다." 달리는 분변 취향 시기에, 소녀의 엉덩이를 강조한 뒷모습으로 누이의 초상을 그렸었다(〈창가의 인물〉, 12쪽). 초현실주의자들을 자극하기 위해 그는 거기에 〈내 누이의 초상, 붉은 항문과 핏빛의 똥〉이라는 부제를 달았다. 20년 뒤 달리는 키가 작고 살이 찐 아나 마리아 달리를 실물보다 아름답게 그렸다. 포르노 잡지의 사진에서 영감을 얻어 누이의 모습을 완전히 바꾼 것이다. 이러한 일들 역시 작품 배후의 정신상태를 설명한다. 분석적인 지성이 격렬하고 에로틱한 공상에 응용되는 생생한 기억의 자취가 그것이다. 1954년의 이 그림은, 아나 마리아의 황홀하게 표현된 뒷모습의 탄력이, 그가 벌인 해프닝에서 베르메르의 〈레이스 뜨는 소녀〉(78쪽)를 범하기 위해 사용한 코뿔소의 뿔과 유사하다는 상상을 드러내는 진정으로 서정적인 즐거움인 것이다. 이 코뿔소의 뿔은 살바도르 달리에게 발기의 환상을 제공하는데, 그것은 마침내 달리가 누이의 '붉은 항문과 핏빛의 똥'에 대한 자신의 환상을 지탱하게끔 한다. 복수란 차가울 때 먹는 카탈루냐 음식이다! 달리에게 순결은 '정신생활의 본질적 조건'이며, 코뿔소의 뿔을 통해 표현함으로써 달리는 그것을 점차 존중하게 되었다.

〈크리스토퍼 콜럼버스〉(84쪽)나 〈참치 잡이〉(86쪽), 〈환각을 일으키는 투우사〉(87쪽)는 후기 작품에 현저히 나타나는 거대함의 전형적인 예이다. 이 작품들에는 보통 격정적인 인물이 많이 등장하는데, 이것은 성약(聖約)의 형태이자 40년간 열정적으로 추구해온 정열적인 회화 연구의 결과물이기도 하다. 거기에는 작가가 연구한 모든 양식이 조화롭게 나타나 있다. 초현실주의, 점묘주의, 액션페인팅, 타시즘, 기하학적 추상, 팝아트, 옵아트, 그리고 사이키델릭 미술이 그것이다. 〈여섯 개의 진짜 거울에 일시적으로 반사된 여섯 개의 가짜 각막에 의해 영원해진 갈라의 뒤에서 그녀를 그리고 있는 달리〉(91쪽)나 〈갈라에게 새벽을 보여주려고 구름 모양의 금발머리를 잡아당기는 달리의 손, 완전한 나체로, 태양 뒤로 지극히 멀리〉(89쪽), 그리고 〈갈라에게 비너스의 탄생을 보여주기 위해 지중해의 표면을 드는 달리〉(89쪽)에서 자신의 마지막 시각적인 시를 표현하기 위해 입체영상을 이용했고, 자신의 세속적인 이중성에 마지막으로 경의를 표하기 위해 글자 그대로 '형이상학적인 포토리얼리즘'을 도입했다. "쌍안경적 시각은 육체적 인식의 '삼위일체'이다. 오른쪽 눈은 성부, 왼쪽 눈은 성자, 두뇌는 성령, 불의 혀의 기적, 밝은 빛의 이미지, 순수한 영혼, 성령(『불멸을 위한 열 가지 비법』, 1973년)이다." 달리는 자신에 대해 이렇게 말했다. "나는 광대가 아니다. 그러나 이 고지식하고 냉소적인 사회는 누군가가 자신의 광기를 감추려고 진지하게 행동한다는 것을 모른다. 내가 늘 말했듯이, 너는 미치지 않았다. 나는 명석한 통찰력을 갖추었으며, 금세기에 나만큼 영웅적이고 걸출하고 비범한 사람은 없었다. 니체만이 (그는 결국 미쳐서 죽었지만) 나에게 필적하는 인물이다. 내 그림이 그것을 증명한다."

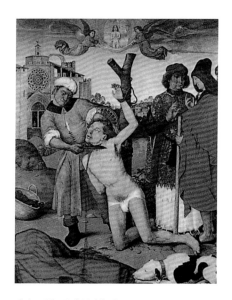

아인 브루(브룬의 루시우스)
성 쿠쿠파의 순교
Martyrdom of Saint Cucuphas
1502-7년경, 패널에 유채, 164×133cm
바르셀로나, 국립카탈루냐 미술관

갈라의 얼굴로 염색체화된 다 빈치의 레다로 갑자기 나타나는, 미립자로 변형된 다섯의 정상 육체를 보고 있는 나신의 달리
Dali, Nude, Entranced in the Contemplation of Five Regular Bodies Metamorphosed in Corpuscles, in which Suddenly Appears Leonardo's "Leda", Chromosomatised by the Face of Gala
1954년경, 캔버스에 유채, 61×46cm
개인 소장

달리는 새로 드러난 우주의 신비를 깊이 생각하며, 인물과 사물이 공간에서 어렴풋이 드러나는 '부유하는 우주'의 순간을 그렸다. "나는 물질을 시각적으로 비물질화하고, 그것을 에너지로 바꾸기 위해 정신을 부여했다." 아인 브루의 그림에서 빌려온 개는 역사의 고리를 나타낸다.

빠르게 움직이는 정물
Nature Morte Vivante
(Fast Movlng Still Life)
1956년경, 캔버스에 유채, 125×160cm
세인트피터즈버그, 살바도르 달리 미술관

**초입방체의 시신(에스코리알의 건축가 후안 데
에레라의 입방체 이론을 바탕으로 한다)/
초입방체 그리스도/십자가 처형**
**Corpus hipercubus (Based on the treatise
on cubic form by Juan de Herrera, builder
of the Escorial)/Hypercubic Christ/
Crucifixion**
1954년경, 캔버스에 유채, 194.4×123.9cm
뉴욕, 메트로폴리탄 미술관

신비주의에 대한 공언을 위한 두 가지 그림 해법이자 달리의 카탈루냐식 격세유전의 논리적 귀결. 동시에 그것은 달리의 지난 경험의 종합체이다. 〈초입방체의 시신〉은 그가 해석한 절대적 입체주의이다. "라이문두스 룰루스에게 영감을 받은 에스코리알의 건축가, 후안 데 에레라의 입체 형태 이론의 지각 표상을 따라 그리스도의 시신이 아홉 개의 입방체 위에 그려져 있다."

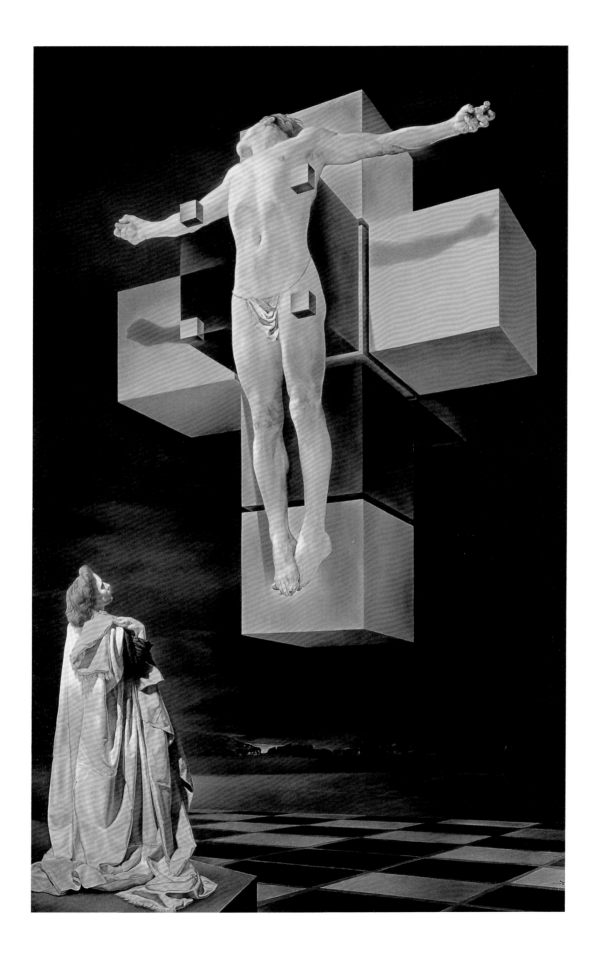

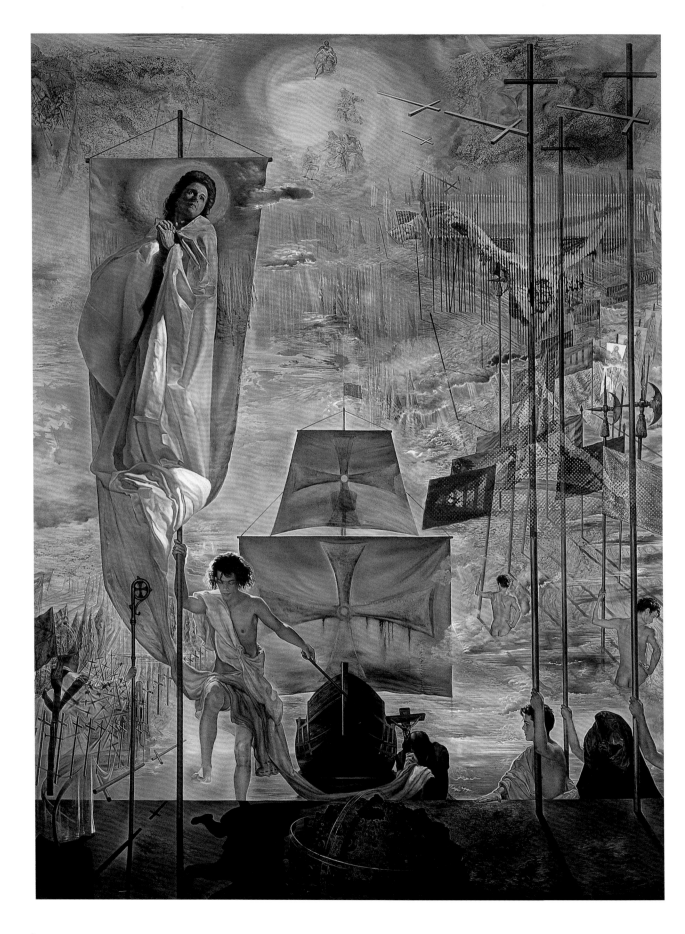

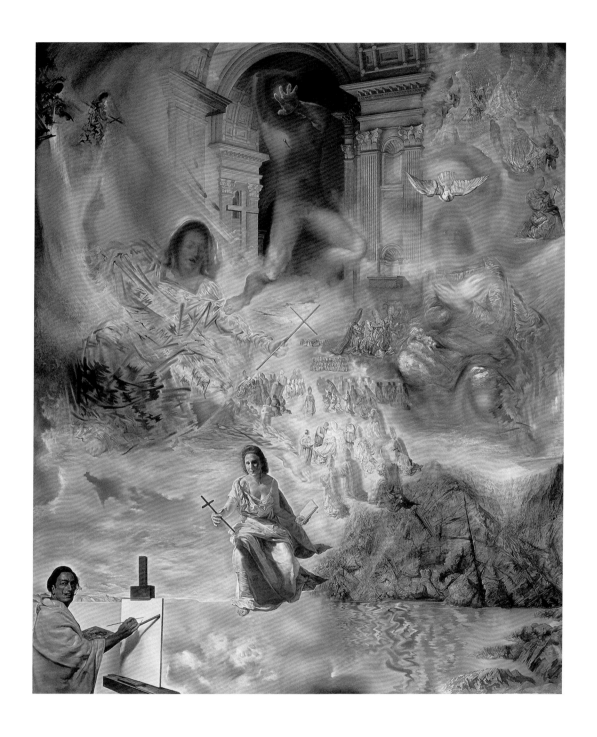

크리스토퍼 콜럼버스
(크리스토퍼 콜럼버스의 미 대륙 발견)
Christopher Columbus (Discovery of
America by Christopher Columbus)
1958년, 캔버스에 유채, 410.2×310.1cm
세인트피터즈버그, 살바도르 달리 미술관

기독교 평의회
The Ecumenical Council
1960년경, 캔버스에 유채, 300×254cm
세인트피터즈버그, 살바도르 달리 미술관

〈브레다의 항복〉에서 스페인 군인들이 지녔던 무기를
빌려온 것으로서, 벨라스케스에게 바치는 그림. 이 두
그림은, 달리가 언제나 말했듯이 "모던 예술에서 빠르
게 사라져가는 모든 '–주의'보다도 몇 천 배 흥미로운"
메소니에 같은 아카데믹한 장르에 대한 은밀한 언급이
자 역사적인 장면의 취향을 공유하는 것이다.

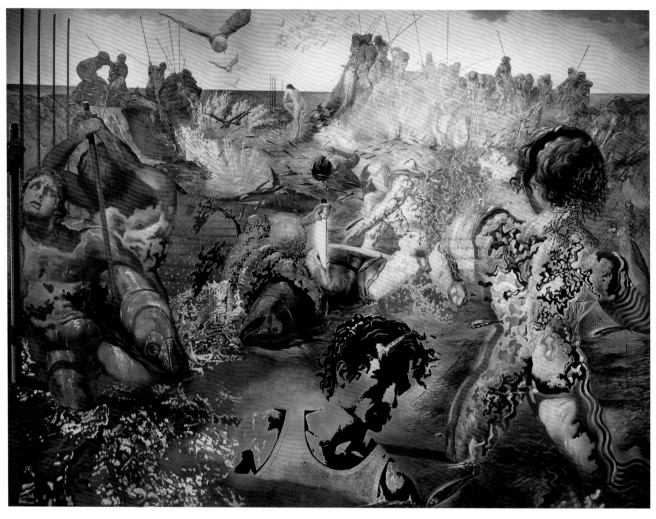

참치 잡이
Tuna Fishing

1966-67년, 캔버스에 유채, 304×404cm
벤도르 섬, 폴 리카르드 재단

달리이 훌륭한 예술석 유산인 이 그림은 40여 년간의 열정적인 경험과 여태까지 탐구한 그의 모든 양식의 종합이다. 초현실주의, 점묘주의, 액션페인팅, 타시즘, 기하학적 추상, 팝아트, 옵아트, 그리고 사이키델릭 미술이 그것이다. '메소니에에게 바침'이라는 부제가 보여주듯이, 이 그림은 테야르 드 샤르댕의 유한한 우주공간의 개념에 대해 언급한다. 이것은 "살아 있는 존재는 우주에 비하면 아무것도 아니라는 파스칼적인 두려움에서 우리를 해방시킨다." 한편, 테야르는 "전체 우주와 공간은 어느 지점에선가는 만날 수 있다고 했으며, 여기에서는 그것이 참치 잡이로 표현되었다."

환각을 일으키는 투우사
The Hallucinogenic Toreador

1970년, 캔버스에 유채, 398.8×299.7cm
세인트피터즈버그, 살바도르 달리 미술관

이중 이미지: 반복되는 밀로의 비너스 형상과 그 그림자가 투우사의 형태를 띤다. 그의 빛나는 의복은 여러 색깔의 미립자와 파리로 되어 있고 그 가운데 창에 찔린 황소가 보인다.

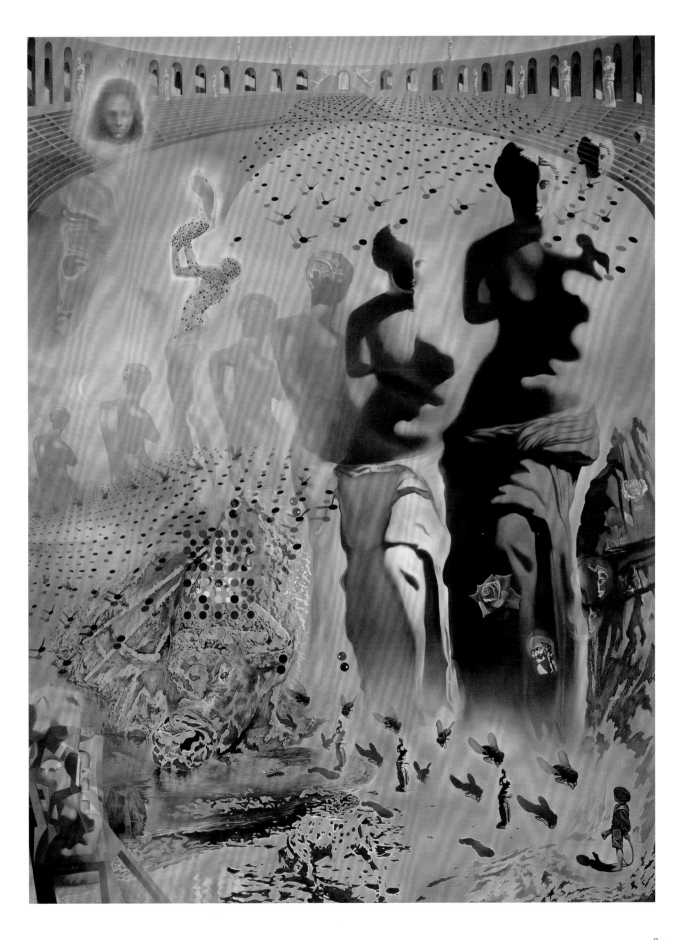

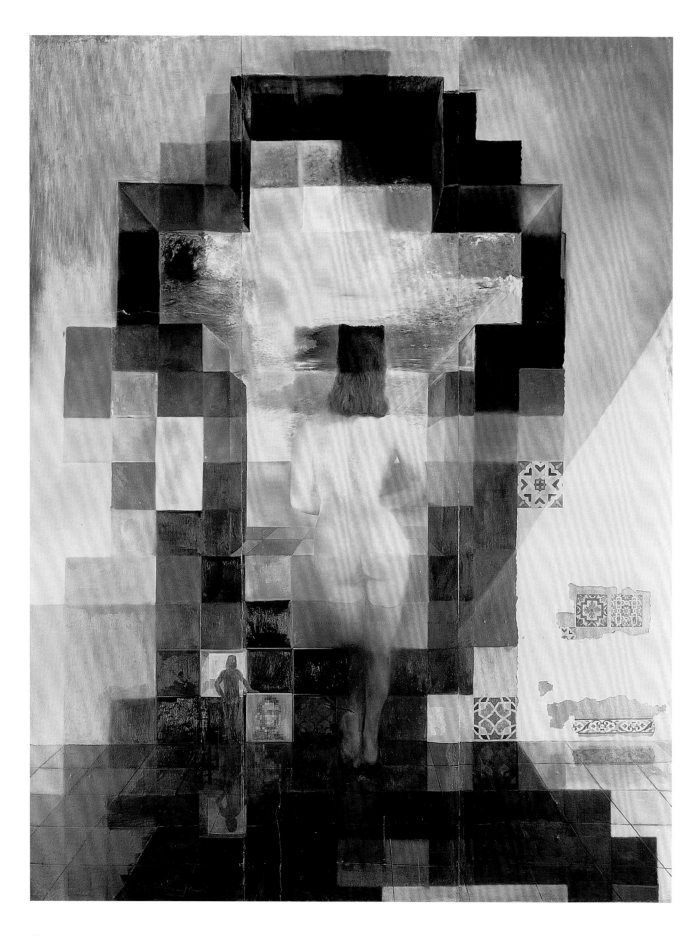

88쪽

18미터 거리에서는 에이브러햄 링컨의 초상이 되는, 지중해를 바라보는 갈라
Gala Nude Looking at the Sea Which at 18 Metres Appears the President Lincoln

1975년경, 합판에 사진, 유채, 445×350cm
피게라스, 갈라–살바도르 달리 재단

갈라의 벗은 뒷모습이 링컨의 얼굴로도 보인다. 이 그림은 미국의 인공두뇌학 전문가 레온 하먼의 '디지털화된 링컨 얼굴의 이미지'에 대한 달리의 해석이다.

오른쪽

갈라에게 비너스의 탄생을 보여주기 위해 지중해의 표면을 드는 달리
Dalí Lifting the Skin of the Mediterranean Sea to Show Gala the Birth of Venus

1978년, 캔버스에 유채, 두 점으로 된 스테레오스코픽 작품, 100.5×100.5cm(오른쪽 부분)
피게라스, 갈라–살바도르 달리 재단

영혼과 형이상학적 차원의 지름길인 상호보완적 그림 두 점으로 나타낸 쌍안경적 시각의 진전된 예

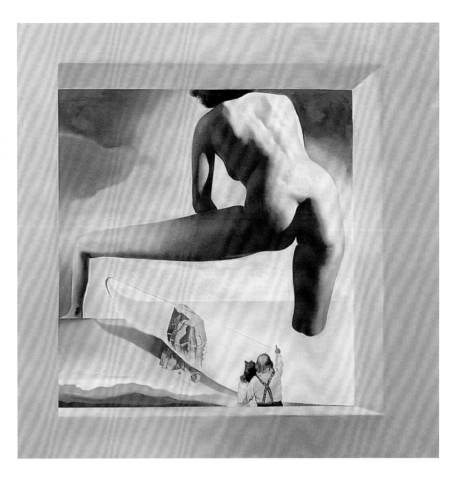

왼쪽

갈라에게 새벽을 보여주려고 구름 모양의 금발머리를 잡아당기는 달리의 손, 완전한 나체로, 태양 뒤로 지극히 멀리
Dalí's Hand Drawing Back the Golden Fleece in the Form of a Cloud to Show Gala the Dawn, Completely Nude, Very, Very Far Away Behind the Sun

1977년경, 캔버스에 유채, 두 점으로 된 스테레오스코픽 작품, 60×60cm(오른쪽 부분)
피게라스, 갈라–살바도르 달리 재단

'형이상학적 포토리얼리즘', 혹은 극명한 이미지. 달리는 전형적인 입체경의 방법을 이용해 서로 보완하는 두 개의 그림을 그렸다. 이 작품은 클라우느 로랭에 바쳐졌다.

"Pop-Op-Yes-Yes-Pompier" 작품 속에서,
갈라는 공중에 떠 있는(무중력 상태에 있는)
달리를 바라보고 있다. 밀레의 〈만종〉을
연상시키는 고뇌하는 두 인물이 겨울잠에 빠져
있는 한편, 하늘은 난데없이 거대한 (몰타)
십자가를 페르피냥 기차역의 한가운데로
난입시키고 있다. 전 세계는 그곳으로
모여들어야만 한다.(페르피냥의 기차역)
Gala looking at Dalí in a state of anti-
gravitation in his work of art "Pop-Op-
Yes-Yes-Pompier" in which one can
contemplate the two anguishing characters
from Millet's Angelus in the state of atavic
hibernation standing out of a sky which can
suddenly burst into a gigantic Maltese cross
right in the heart of the Perpignan railway
station where the whole universe must
converge (Perignan Railway Station)
1965년경, 캔버스에 유채, 295×406cm
쾰른, 루트비히 미술관

달리에게 페르피냥의 기차역은 우주의 중심이었다. "나
의 독특한 아이디어는 대부분 페르피냥의 기차역에서
나온 것이다. 몇 마일 떨어진 불루에서부터 내 머리는
움직이기 시작한다. 페르피냥 역에 도착할 때쯤이면 절
대적 정신은 가장 숭고한 사색의 정점에 도달하여 분출
한다."

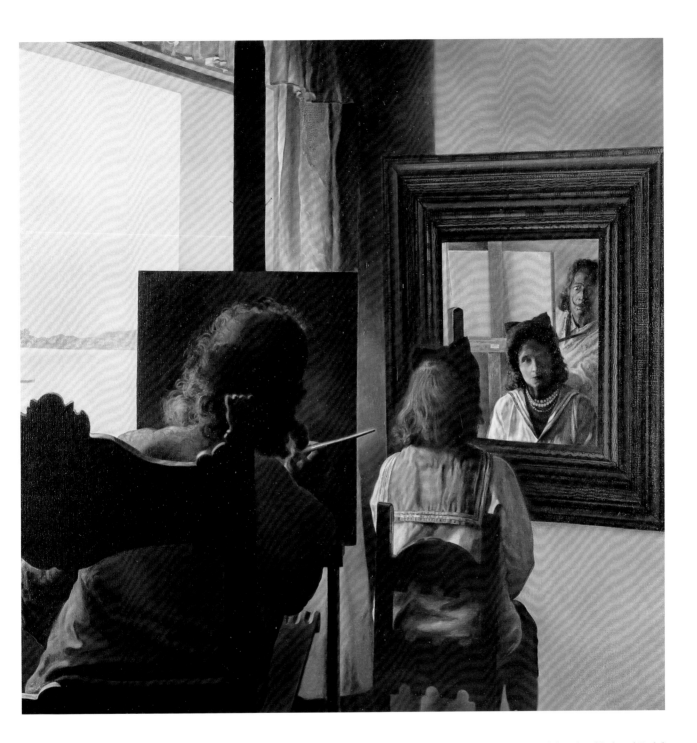

**여섯 개의 진짜 거울에 일시적으로 반사된
여섯 개의 가짜 각막에 의해 영원해진 갈라의
뒤에서 그녀를 그리고 있는 달리**(미완성)
**Dalí Seen from the Back Painting Gala
from the Back Eternalized by Six Virtual
Corneas Provisionally Reflected by Six Real
Mirrors** (unfinished)
1972–73년, 캔버스에 유채, 두 점으로 된 스테레오스
코피 작품, 60×60cm(오른쪽 부분)
피게라스, 갈라–살바도르 달리 재단

부조엽서에 사용된 프레넬 그리드 이후의 또 다른 입체
그림. 로제 드 몬테벨로가 착안한, 휘트스톤 입체경을
사용한 입체 시각을 이용하여 큰 화폭에 옮기는 것에 성
공한다. "입체시법은 기하학에 영원성과 정통성을 주었
다. 이 입체시법에 의해, 3차원 공간을 표현하고, 항구
불변하고 숭고한 초자연적인 방법으로 세계를 취하여
한정하는 것이 가능해졌기 때문이다."

살바도르 달리(1904-1989)
삶과 작품

1904 5월 11일에 스페인의 피게라스에서 태어남. 아주 어린 시절부터 드로잉에 재능을 보이다.

1918 피게라스 시립극장에서 열린 그룹전시회가 평론가들의 주목을 끌다.

1919 지역 신문에 그가 거장들에 대해 쓴 기사와 〈소란이 가라앉을 때〉라는 시가 실리다.

1921 2월에 어머니 사망. 10월에 마드리드의 산페르난도 왕립 미술학교에 입학. 기숙사에서 페데리코 가르시아 로르카와 루이스 부뉴엘 등을 사귀다.

1923 교수를 비판하여 면학 분위기를 해친 이유로 한 해 동안 정학당하다. 정치적인 이유로 헤로나에서 체포당해 35일 동안 구금되다.

1925 휴일을 로르카와 카다케스에서 보내다. 11월에 바르셀로나의 달마우 갤러리에서 첫 개인전을 열다.

1926 처음으로 파리에 가서 피카소를 만나다 (4월). 10월에 마드리드 미술학교에서 퇴학당하다.

1927 2월부터 10월까지 군복무. 시 〈성 세바스찬〉을 발표하고 오브제에 대한 미학적 논지를 전개하다.

92쪽
푸볼 성에서 마지막 작품 앞의 달리, 1983년
사진작가 미상

달리의 아버지, 1904년경

달리, 바르셀로나 구엘 공원에서, 1908년

달리와 가르시아 로르카, 피게라스, 1927년

갈라, 1930년경(만 레이 촬영)

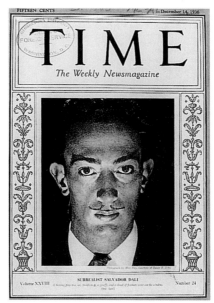

파리 초현실주의 그룹(1930년경). 왼쪽부터 트리스탄 차라, 폴 엘뤼아르, 앙드레 브르통, 한스 아르프, 살바도르 달리, 이브 탕기, 막스 에른스트, 르네 크레벨, 만 레이(만 레이 촬영)

1928 루이스 몬타냐, 세바스티아 가슈와 함께 「황색 선언문」을 쓰다.

1929 부뉴엘과 함께 영화 '안달루시아의 개'를 제작하다. 이것이 파리의 초현실주의자들에게 인정받고, 봄에 영화 제작을 위해 파리에 머물면서 미로를 통해 초현실주의자인 트리스탄차라와 폴 엘뤼아르를 만나다. 여름, 카다케스에서 엘뤼아르의 아내인 갈라를 유혹하고, 이로 인해 아버지와 결별하다.

1930 자신의 편집광적 비평방법을 발전시키기 시작하다. 『혁명에 봉사하는 초현실주의』에 「썩은 나귀」를 쓰고, 『초현실주의 총서』에 「눈에 보이는 여인」을 발표하다. 카다케스 근처 포르트 리가트에 어부의 오두막을 산 후, 매년 갈라와 함께 많은 시간을 보내다. 극우주의자들이 달리와 부뉴엘의 영화 '황금시대'를 상영하던 영화관을 엉망으로 만들다.

1931 『초현실주의 총서』 시리즈에 「사랑과 추억」을 발표하다.

1932 미국에서 처음 열린 초현실주의 전시회에 출품. 영화 시나리오 「바바우오」를 쓰지만, 그의 다른 작품들처럼 제작되지 못한다. '조디악' 이라는 미술품 수집 모임이 결성되어 정기적으로 달리의 그림을 구입하다.

1933 「미노토르」에 음식의 아름다움과 아르 누보 건축에 대한 기사를 게재. 이것이 미학에 대한 관심을 부활시키는 세기의 전환점이 되다.

1934 〈윌리엄 텔의 수수께끼〉 발표. 그 때문에 앙드레 브르통을 위시한 초현실주의 작가들과 논쟁을 벌이다. 뉴욕에서 개인전이 대성공을 거두다.

1936 스페인 내란 발발. 런던 초현실주의 전시회에서 강연. 다이빙하다가 익사할 뻔한 위험을 가까스로 피하다. 12월에 「타임」지의 표지에 실리다.

1937 마르크스 형제를 위해 시나리오를 쓰고, 할리우드에서 하포 마르크스를 만나다. 7월, 편집광적 비평방법으로 '나르시스의 변형'이란 글과 그림을 제작하다. 엘자 스키아파렐리를 위해 디자인하다. 브르통과 초현실주의자들이 히틀러에 대한 달리의 언급을 비판하다.

1938 1월, 파리에서 초현실주의 전시회에 참가. 7월에 런던에서 프로이트를 방문하고 다수의 초상 드로잉을 제작.

1939 초현실주의 작가들과 절교하다. 앙드레 브르통이 달리의 이름 철자를 바꿔서 '돈을 탐내는 자(Avida Dollars)'로 칭하다. 미국에서 『상

「타임」지 표지, 1936년 12월 14일자

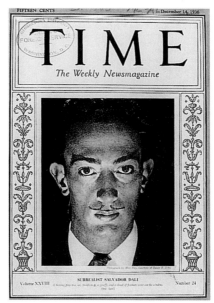

「어느 천재의 일기」의 표지, 1964년

프랑코에게 말을 탄 손녀의 그림을 보여주는 달리, 1974년

상과 인간의 광기에 대한 권리의 독립선언』이라는 소책자를 발간하다. 11월, 뉴욕의 메트로폴리탄 오페라단에서 처음 공연되는 발레, '바카날'의 대사와 무대 디자인을 맡고 안무는 레오니드 마신이 하다.

1940 파리를 잠깐 방문한 뒤 갈라와 뉴욕으로 돌아와 1948년까지 머물다.

1941 뉴욕 현대미술관에서 '달리-미로'전 개최.

1942 미국에서 『살바도르 달리의 숨겨진 생애』 출간.

1946 월트 디즈니를 위해 만화를 스케치하다. 앨프레드 히치콕의 영화 '스펠바운드'의 장면연출을 하다.

1948 미국에서 『마법 숙련의 50가지 비밀』을 출간하다.

1949 달리와 갈라, 유럽으로 돌아오다. 피터 브룩('살로메')과 루치노 비스콘티('뜻대로 하세요')를 위해 세트를 디자인하다. 〈포르트 리가트의 성모〉를 그리다.

1951 「신비주의 선언서」를 발표하다. 미립자 시대의 시작.

1952 로마와 베네치아에서 전시. 핵 신비주의.

1953 12월 소르본 대학에서 '현상학적 측면에서 본 편집광적 비평방법'에 대한 강연을 성공적으로 마치다.

1954 로베르 데샤른 감독의 영화 '레이스 뜨는 여인과 코뿔소와의 놀라운 이야기' 촬영 시작.

1956 미국 워싱턴 내셔널 갤러리에서 전시.

1958 5월 12일 파리 에투알 극장에서 15미터의 빵으로 퍼포먼스를 하다.

1959 파리에서 발명한 '오보시페드(ovocipede)'를 발표하다.

1960 〈기독교 평의회〉(85쪽) 같은 대형 신비주의 작품 제작.

1961 베네치아에서 '갈라의 발레' 상연. 대본과 무대 디자인은 달리가, 안무는 모리스 베자르가 맡다. 파리 공과대학에서 카스토르와 폴리데우케스의 신화에 대해 강연하다.

1962 로베르 데샤른이 『달리와 갈라』 출판.

1963 『밀레의 〈만종〉의 비극적인 신화』 출간. 페르피냥 기차역을 우주의 중심으로 생각하기 시작하다.

1964 도쿄에서 첫 회고전을 대대적으로 열다. 『어느 천재의 일기』 출판.

1971 미국 오하이오 클리블랜드에 살바도르 달리 미술관 개관. 주로 E.&A. 레이놀즈 모스 컬렉션의 소장품이었고, 후에 플로리다의 세인트 피터즈버그로 옮김.

1978 르네 톰의 수학적 불연속이론을 알게 되다. 4월, 솔로몬 R. 구겐하임 미술관에서 입체사진 회화를 전시. 5월, 파리 예술원의 회원이 됨.

1979 파리 퐁피두센터에서 대형 회고전 개최. 후에 런던 테이트 갤러리로 순회.

1982 6월 10일, 갈라 사망. 7월, '푸볼 후작'이 되어, 갈라에게 주었던 푸볼 성에서 살기 시작하다.

1983 향수 '달리' 제작. 바르셀로나와 마드리드에서 주목할 만한 회고전 개최. 5월, 마지막 그림인 〈제비 이야기〉 제작.

1984 푸볼 성에 화재가 일어나 심각한 화상을 입다. 로베르 데샤른이 『달리, 그의 그림, 그 자신』 출간(뉴욕, 1984). 이탈리아 페라라의 팔라초 데이 디아만티에서 회고전.

1989 1월 23일, 푸볼 성의 화재 이후부터 살았던 토레 갈라테아에서 심장마비로 사망. 그의 유언대로 피게라스 극장 미술관의 납골소에 묻히고 그의 재산은 모두 스페인 정부에 기증되다. 5월, 슈투트가르트와 취리히에서 대규모 회고전 열림.

1990 몬트리올 미술관에서 달리의 작품 100여 점을 전시. 달리의 유산(1억 3천만 달러)은 스페인에 기증되고 작품은 마드리드와 피게라스로 나뉘어 기증됨. 회화 56점이 피게라스의 달리 미술관과 스페인 정부, 바르셀로나에 소장되고, 130점은 카탈루냐에서 전시됨.

도판 저작권

The publishers wish to thank Descharnes & Descharnes and the following institutions:

akg-images, Berlin: p. 74
Courtesy of The Dalí Museum,
St. Petersburg, Florida: pp. 13, 15, 30, 77 (top), 85.
Glasgow City Council (Museums): p. 76.
Rheinisches Bildarchiv, Cologne: p. 90.
Royal Pavilion & Museums, Brighton & Hove:
p. 40.
Süddeutscher Verlag Bilderdienst, Munich: p. 95.
© Tate, London: pp. 52–53.
© Time magazine: p. 94 bottom left
The illustrations on the following pages are taken
from the archives of the author: pp. 74, 77(bottom),
78 (top).

살바도르 달리
SALVADOR DALÍ

발행일 2023년 11월 6일
지은이 질 네레
옮긴이 정진아
발행인 이상만
발행처 마로니에북스
등록 2003년 4월 14일 제2003–71호
주소 (03086) 서울특별시 종로구 동숭길 113
대표전화 02–741–9191
편집부 02–744–9191
팩스 02–3673–0260
홈페이지 www.maroniebooks.com

Korean Translation © 2023 Maroniebooks
All rights reserved

© 2023 TASCHEN GmbH
Hohenzollernring 53, D-50672 Köln
www.taschen.com

© Salvador Dalí. Fundació Gala - Salvador Dalí/
VG Bild-Kunst, Bonn 2023, for the works of Dalí
© for the U.S.: Salvador Dalí Museum, Inc.,
St. Petersberg (FL) for the illustrations on pages
13,15,31 and 85
© Man Ray Trust/VG Bild-Kunst, Bonn 2023,
for the works of May Ray

Printed in China

본문 2쪽
에르네스트 메소니에의 동상
(1895년, 앙투안 메르시에 작) 앞의
살바도르 달리, 1971년

본문 4쪽
**석류 주위를 나는 벌에 의한 꿈,
깨어나기 1초 전**
**One Second Before the Awakening from
a Dream Provoked by the Flight of a Bee
around a Pomegranate (Dream Caused by
the Flight of a Bee around a Pomegranate,
One Second before Awakening)**
1944년경, 나무 패널에 유채, 51×41cm
마드리드, 티센브로네미사 미술관

ISBN 978–89–6053–646–3(04600)
ISBN 978–89–6053–589–3(set)

책값은 뒤표지에 있습니다.